# 戰車情景
# 水再現
## 技法指南

楓書坊

# contents

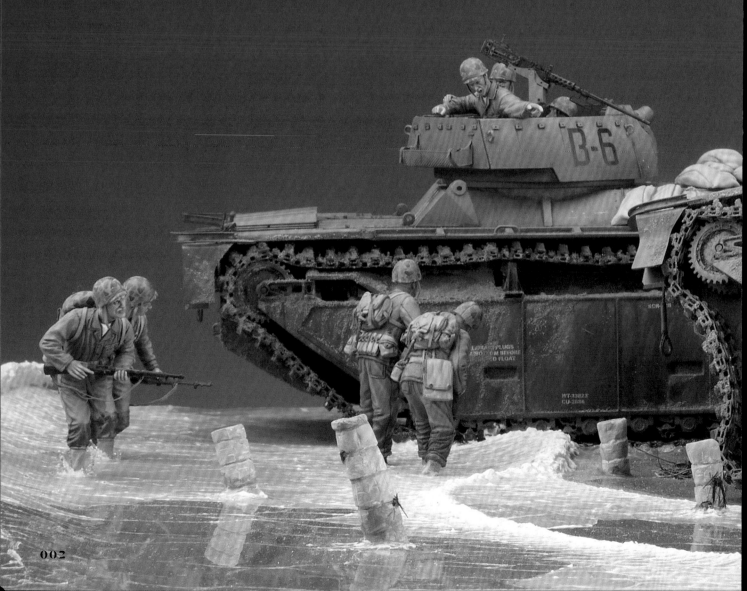

本書由月刊Armour Modelling
2018年8月號、2021年9月
號重新編排而成，內容並經過
大量新增與潤飾修正。

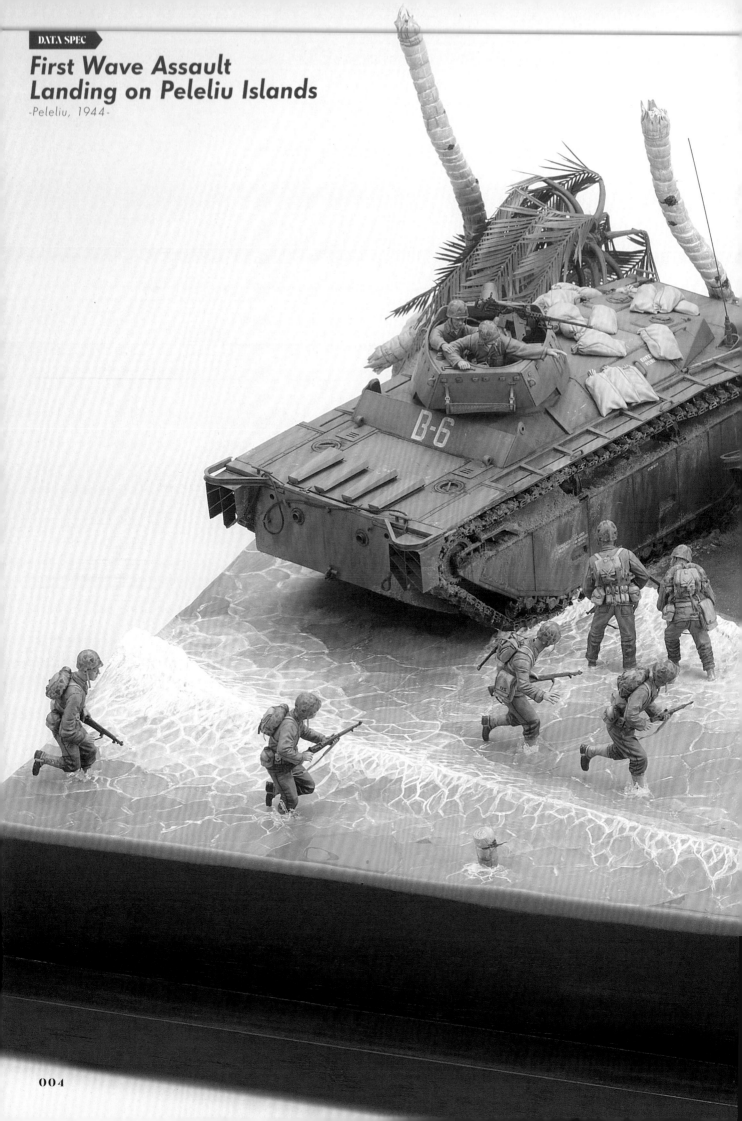

# First Wave Assault Landing on Peleliu Islands

-Peleliu, 1944-

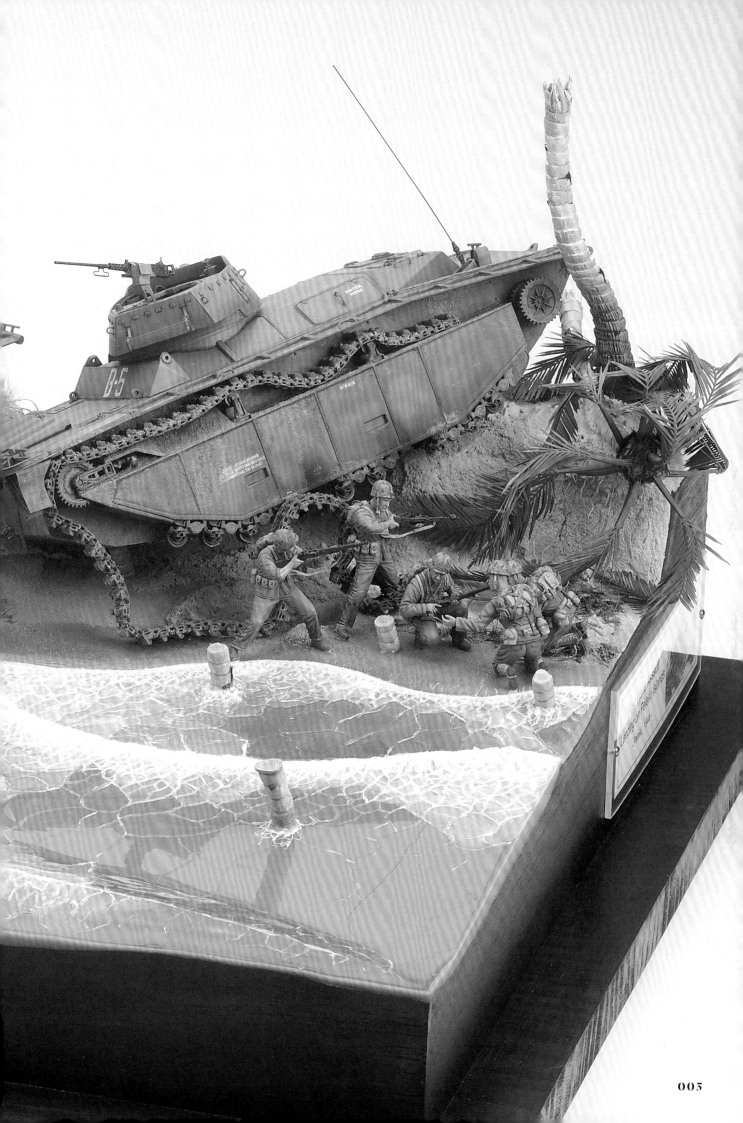

# 了解素材

在本書的一開始，先介紹用來重現水景的各種素材。雖然製作模型的素材種類繁多，多到令人猶豫不決、不知從何下手，但只要記住大致的種類與其特性，自然而然就會找到自己需要的素材。

## Clear Epoxy Resin

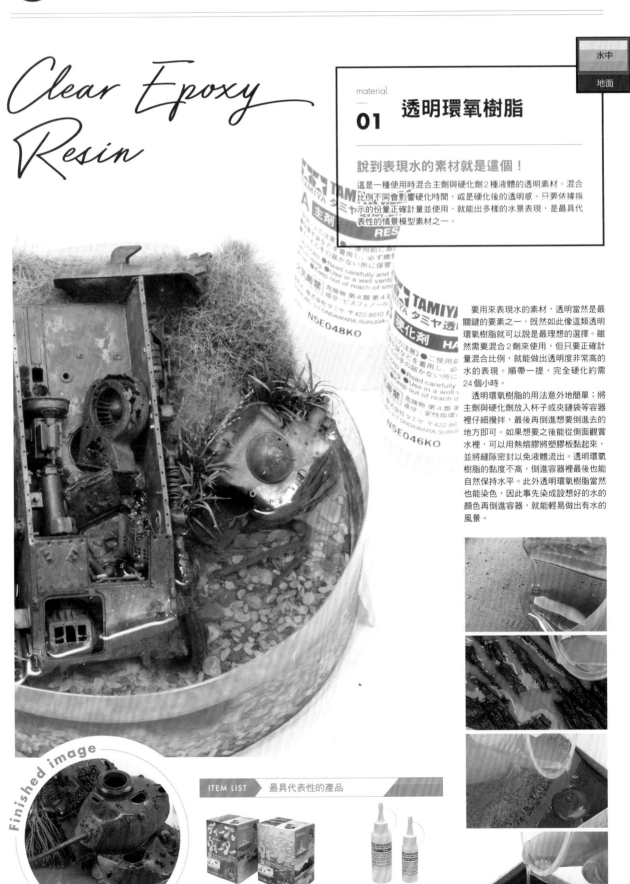

水中
地面

material

### 01　透明環氧樹脂

**說到表現水的素材就是這個！**

這是一種使用時混合主劑與硬化劑2種液體的透明素材。混合比例不同會影響硬化時間，或是硬化後的透明感。只要依博指示的份量正確計量並使用，就能做出多樣的水景表現，是最具代表性的情景模型素材之一。

要用來表現水的素材，透明當然是最關鍵的要素之一，既然如此像這類透明環氧樹脂就可以說是最理想的選擇。雖然需要混合2劑來使用，但只要正確計量混合比例，就能做出透明度非常高的水的表現。順帶一提，完全硬化約需24個小時。

透明環氧樹脂的用法意外地簡單；將主劑與硬化劑放入杯子或夾鏈袋等容器裡仔細攪拌，最後再倒進想要倒進去的地方即可。如果想要之後能從側面觀賞水裡，可以用熱熔膠將塑膠板黏起來，並將縫隙密封以免液體流出。透明環氧樹脂的黏度不高，倒進容器裡最後也能自然保持水平。此外透明環氧樹脂當然也能染色，因此事先染成設想好的水的顏色再倒進容器，就能輕易做出有水的風景。

ITEM LIST　最具代表性的產品

DEEP WATER 造水劑濁水／清水
● KATO（含稅各3960日圓）

TAMIYA透明環氧樹脂（150g）
● TAMIYA（含稅1980日圓）

*Medium*

## material
### 02 表層素材

**在水面或海面多添一層效果的素材**

由於前述的透明環氧樹脂黏度較低，因此硬化後水面會呈現平滑狀態。想在這樣的水面多添加一些細微效果時所使用的，就是以下這些表層素材。市面上售有專門用來表現水波、漣漪等各式各樣的素材。

水面或海面通常都有細微的漣漪或水的晃動；如果有船舶經過，海面還會產生較大的浪花。能夠做出這類水面表現的素材就是表層素材。雖然各家廠商皆發售了各式各樣的產品，但共通的是素材的黏度都很高。這些素材多半呈果凍狀，主要成分通常是水性壓克力樹脂，適合用來塑形成細小的波浪或水流的形狀。另外也售有許多已經上色好的產品。依據想表現的情景或作品格局，僅憑這些素材也能做出精妙絕倫的作品。

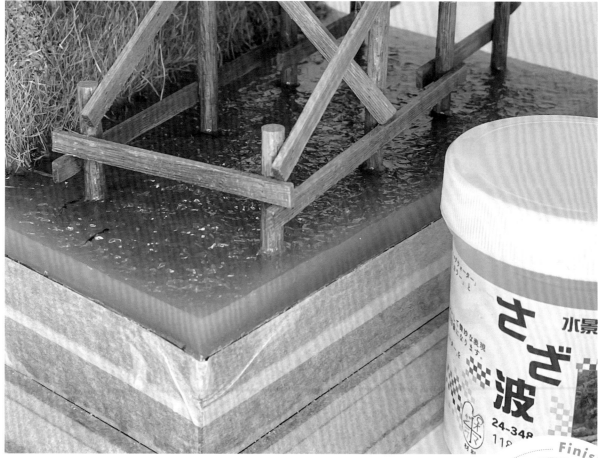

Finished image

---

**ITEM LIST** 最具代表性的產品

ACRYLIC Water
● AMMO
（含稅各1980日圓）

漣漪
● KATO
（含稅2310日圓）

大波小波
● KATO
（含稅2310日圓）

水性顆粒塗料 AQUA系列
● TURNER
（含稅各440日圓）

## material

### 03 樹脂塗料

#### 若想事先為水的素材上色？

透明環氧樹脂通常是無色透明的，但在實際表現水的場景中幾乎都需要將樹脂染色。只要一開始就先混入專用塗料或模型用塗料，就可以重現想要的水色。

由於二液型的透明環氧樹脂是無色透明的，因此在實際的模型製作中，幾乎所有場面都要先為素材上色後再使用。KATO 的 WATER SYSTEM 系列中便售有二液型素材及染色用的專用塗料，在混合 2 種液體時加入專用塗料就能順便染色。染色前可以先準備與使用的樹脂同量的自來水，然後混入專用塗料來確認濃度，接著再正式加進樹脂裡。此外，TAMIYA 的水性漆或琺瑯漆也能以相同方式為素材染色。

Finished image

Water Tint

**ITEM LIST** 最具代表性的產品

波音 COLOR
● KATO
（含稅各 770 日圓）

壓克力水性漆 Mini
● TAMIYA
（含稅各 220 日圓）

琺瑯漆
● TAMIYA
（含稅各 220 日圓）

---

## material

### 04 水底塗料

#### 也要講究水底的顏色

使用透明度高的水素材，意味著水的底部也能看得一清二楚。除了水底的石頭與沉積物外，水底的顏色也是提升精緻度的重點。另外，水底塗裝的顏色同時也是用來表現出不同水深的要素之一。

透明度高的水景表現，自然就會看到水的底部。若水底沒有經過任何加工，看起來就會相當不自然，因此水底也需要多費心思塗上適當的顏色。KATO 售有專門用來為水底上色的「水底 COLOR」，這些產品還兼有防止透明環氧樹脂從底部漏出的功用，可說相當方便。隨著用來製作水底的素材不同，有時也能用水性漆直接進行塗裝。

Finished image

**ITEM LIST** 最具代表性的產品

水底 COLOR
● KATO
（含稅各 1100 日圓）

壓克力水性漆 Mini
● TAMIYA
（含稅各 220 日圓）

Underwater coloring material

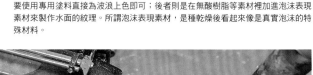

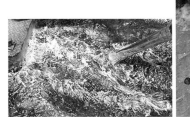

material
## 05 水面泡沫素材

### 為了再現水面的浪花與泡沫
雖然水面可以使用表層素材添加層次與質感，但仍然是透明的。若能多費一點工夫進行上色，就能做出更加逼真傳神的白色浪花及波濤。

表現水面的白色浪花有2種做法，第1種是直接將塗料塗在用表層素材做出來的波浪上；第2種是事先在表層素材裡混入專用粉末再製作波浪。前者相對簡單，只要使用專用塗料直接為波浪上色即可；後者則是在無酸樹脂等素材裡加進泡沫表現素材來製作水面的紋理。所謂泡沫表現素材，是種乾燥後看起來像是真實泡沫的特殊材料。

*Blisters Material*

*Finished image*

**ITEM LIST** 最具代表性的產品

白波COLOR
●KATO
（含稅770日圓）

泡沫表現素材
●MORIN
（含稅418日圓）

琺瑯漆
●TAMIYA
（含稅各220日圓）

---

說起珠子，各位可能會想到中間穿孔的串珠。不過這裡介紹的是無孔的細小珠子。市面上可以找到混入類似小玻璃珠材料的無酸樹脂，稱為紋理凝膠，能為水加上更為細緻的動態感。此外，結合其他素材，還可以活用在比較大型的人物模型作品裡。透過創意運用，就能做出令人歎為觀止的細膩水景表現，如腳邊踩踏濺出的水花、滑落的水滴等等。

material
## 06 水滴素材

### 最細緻的水珠也能重現
對不放過一丁點細節的模型家來說，就連細小的1粒水珠也要做到完美。別說1／35比例的模型，就算是稍大的模型作品也有顯著效果。市面上就能買到專用的素材，非常值得一試。

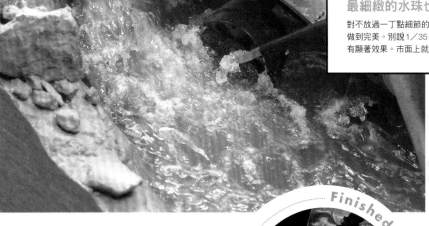

*Finished image*

**ITEM LIST** 最具代表性的產品

玻璃珠 小
●龜島商店
（含稅616日圓）

玻璃珠紋理凝膠
●Liquitex
（含稅638日圓）

*Water droplets Material*

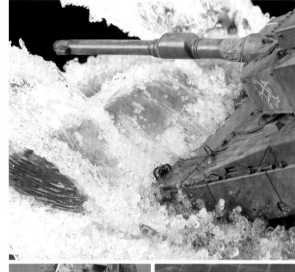

## material
## 07　塑膠素材

（水中 / 地面）

### 隨手可得的材料也能做出水的表現

並不是只有專用素材才能做出水的表現。身邊的材料，比如透明塑膠板、塑膠棒或是燒熔拉長的塑膠模型透明框架等平時熟悉的素材都能利用，不如說有些表現手法甚至只能用塑膠板來做到。

前面介紹的素材多為液體狀，在輕薄纖細的水景塑造上並不是最佳素材。想要做出具有張力的大浪，在中心的部分使用塑膠素材是最好的選擇。將輕薄的塑膠板加工成波浪狀再塗上表層素材等等，就可以製作出充滿躍動感的波浪。若能活用塑膠材料，便能隨心所欲做出各種波浪。

**ITEM LIST**　最具代表性的產品

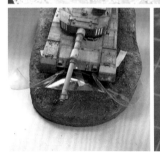

透明塑膠板
0.3mm厚B4尺寸（4張入）
● TAMIYA
（含稅660日圓）

透明軟塑膠棒
2mm圓棒（6支入）
3mm圓棒（5支入）
● TAMIYA
（含稅各440日圓）

*Finished image*

*Plastic Material*

---

*Crystal Silicon Rubber*

## material
## 08　透明矽利康

（水中 / 地面）

### 可以重新來過的素材

透明環氧樹脂因其材料性質，製作必須一次就搞定。然而，再謹慎都偶有失敗。不同於透明環氧樹脂，矽利康素材優點在於即使失敗也能撕下重新來過。

Mr.情景用透明矽利康跟透明環氧樹脂相同，都要混合主劑與硬化劑2種液體才能使用。透明矽利康可以使用琺瑯漆上色，而且黏度低，倒入容器相當方便。雖然約24小時就會完全硬化，但因為非常柔軟，即使失敗也能撕下重做，對於水景表現初學者來說是很容易上手的素材。

**ITEM LIST**　最具代表性的產品

Mr.情景用透明矽利康
● GSI Creos（含稅2750日圓）

*Finished image*

水中
地面

material

## 09　UV膠

### 硬化最快的素材！

UV膠是手工飾品領域最為活躍的素材之一。UV膠透過紫外線照射而硬化，而且僅需短短約60秒時間就能完全硬化。與其用在主要的大範圍水景表現，更適合精準用在細節上，發揮卓越的效果。

UV透明凝膠S
●GAIANOTES
（含稅1650日圓）

UV照射燈
●GAIANOTES
（含稅1100日圓）

雖然UV膠在手工藝品店或生活百貨商店都能看到，但其實也有模型廠商推出更適合模型使用的產品。GAIANOTES發售的「UV透明凝膠S」具有相當高的透明度，甚至可代替透明零件使用。UV膠用在小範圍的水景細節上非常方便，如地面的水窪、水桶的積水或是履帶的泥巴。

*Finished image*

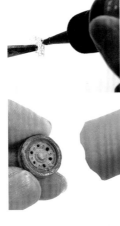

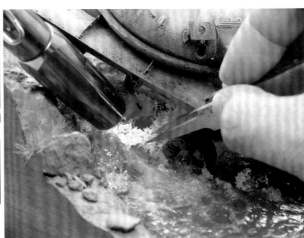

material

## 10　1液型素材

### 最簡便的素材

1液型素材不需要混入硬化劑就能使用，可以說是最簡便的素材之一。從瓶罐裡倒出來就能直接使用，在用量較少的簡單修補、細節製作中非常方便。商品種類選擇多樣也是值得注意的一點。

「模型用仿真水」從軟管中擠出並塗抹後，約15分鐘就會開始硬化；乾燥後不太會產生凹洞，也能用壓克力漆進行塗裝。「擬真水」雖然完全乾燥需要約24小時，但乾燥後有著極高的透明度。由於一次倒入的厚度約為3mm左右，因此要盡量保留充裕的作業時間。「Mr.擬真舊化膏」的透明水漬是最常見的舊化工具之一，雖然很適合用來表現水窪，但要注意可能會產生凹洞。

*Finished image*

*1 liquid material*

擬真水
●KATO
（含稅3850日圓）

模型用仿真水
●光榮堂
（含稅2970日圓）

Mr.擬真舊化膏　透明水漬
●GSI Creos
（含稅660日圓）

# 透明樹脂的氣泡對策

透明的素材類尤其是透明環氧樹脂,在情景模型中可說是重現水景最不可或缺的素材,
本書介紹的作品裡幾乎都用到了透明環氧樹脂。然而,提高完成度最關鍵的要素在於硬化過程裡盡可能減少氣泡。
善用以下介紹的5點技巧,就能避免透明樹脂中混入氣泡。

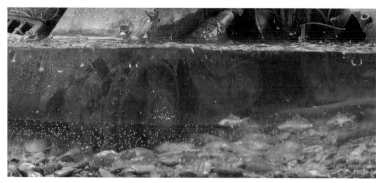

▲▲氣泡是在攪拌樹脂或硬化過程中所產生最麻煩的現象。由於氣泡在透明的樹脂裡可說是一覽無遺,因此是水景表現裡需要極力避免的問題。

---

*Anti-bubble measures*

## 水底的保護層與光澤很重要

---

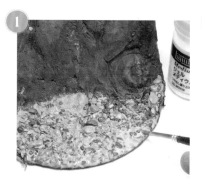

**①** ▲氣泡可能從來重現地面或河川底部的素材裡冒出來。為了解決這個問題,極力消除地面的凹凸起伏,使其保持平滑很重要。

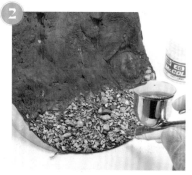

**②** ▲先用硝基漆類透明塗料塗上光澤,透明樹脂的流動性會更好,也更不容易冒出氣泡。

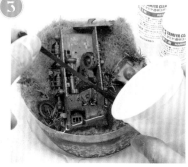

**③** ▲黏土、石膏或木頭裡含有的空氣也可能變成氣泡。在正式倒入樹脂前,可以先塗上薄薄一層樹脂當作保護層,防止氣泡從下方冒出。

---

*Anti-bubble measures*

## 加溫更容易排出空氣

---

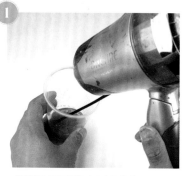

**①** ▲攪拌透明環氧樹脂時也會混進微量的空氣。用吹風機等加溫後黏度就會變低,氣泡更容易浮出來。

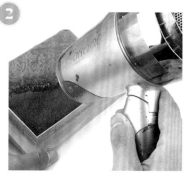

**②** ▲除了樹脂本體,用來倒進樹脂的模具或是模型的基座也可以先行加溫,排除空氣的效果會更好。但要注意樹脂與基座加熱過頭可能加快硬化速度。

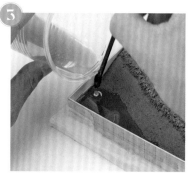

**③** ▲倒進樹脂時盡量保持緩慢、平穩。浮到表面來的氣泡可以用吹風機吹溫風,這樣氣泡就會破掉而消失。

## 在攪拌主劑、硬化劑與著色劑時多下一點功夫

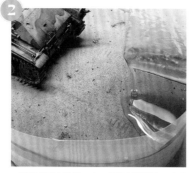
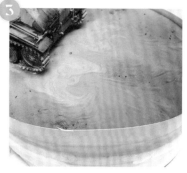

▲攪拌時發揮巧思選擇更好用的容器,比如放進夾鏈袋中一邊擠出空氣一邊封起夾鏈袋。以揉捏袋子的方式攪拌就能防止氣泡混進去。

▲接著剪開夾鏈袋一角,慢慢倒進樹脂。沾著夾鏈袋的不均勻樹脂不要擠到作品裡,以免過程混入氣泡。

▲樹脂著色後需要針對重點部分進行更纖細的攪拌,此時這個方法特別有用。

## 過濾攪拌時混入的氣泡

▲混入樹脂的氣泡可以用濾油紙濾掉。這對黏度較低、硬化時間夠長的樹脂相當有效。

▲過濾前樹脂裡混入了大量細小氣泡。

▲這是濾油紙過濾後的樹脂,可以發現幾乎清除了所有的氣泡。雖然會佔用到一定程度的硬化時間,但完成度卻有飛躍性的提升。

## 遮蓋硬化後的刮痕與氣泡

▲淺淺的刮痕或混濁部分可以用噴筆或畫筆塗上透明的塗料,讓刮痕看起來不會那麼顯眼。

▲水面的氣泡或較深的凹陷、刮痕可以用方便的UV膠進行修補。UV膠呈果凍狀且硬化後不會收縮凹陷,對於用量較大的修補來說相當方便好用。

▲水面或水中產生氣泡並硬化時,還可以用漂浮的草、落葉、水鳥等景物遮起來。

# How to make and arrange

## 沒有活用河川的情景模型範例

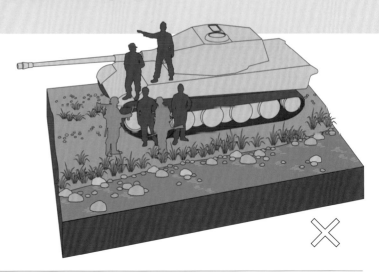

河川比一般的地面更吸睛，既給予模型寫實感，也是模型的賣點之一。然而另一方面，河川也可能變得礙眼，模糊了作品本來的主題，如右邊插圖即是一例；雖然透過插圖可能看不太出來，但在實際的模型上，透明的水因為有光澤所以非常搶眼。此外，戰車與步兵進行任務簡報的場面與河川也沒什麼關聯性。河川不是做來填塞空白處，而是提高模型的故事性。譬如光是追加橋樑殘骸與手持地圖的戰車兵，就能轉變為尋找迂迴路線的場景；若再加上受傷的士兵，還能塑造出戰敗逃走的背景。

### TIPS 01 渡過小河的步兵

河川是阻礙進軍的地形，即使是小河也不例外。河川與主題之間的方向關係不是呈平行，而應該呈垂直交錯，這樣才能提高故事性。雖說不是車輛華麗登場的場面，但用圓木做成的橋讓重型火砲渡河到達對岸，像這樣單純卻又醞釀出不穩定感的構圖可以加深印象，是情景模型的良好範例。由於陸地位在兩側，因此可以用密集的草叢與水面塑造出地形對比，而且兩側堆高會產生高低差，進而在構圖上誘導視線到主題的重型火砲上。

### TIPS 03 讓車輛渡河

### TIPS 02 清洗車輛

當河川可以用車輛突破，那麼衝進水中的車輛就是絕佳的造景元素！車輛滿載步兵渡河的場面富有動態感，很適合用來呈現勝仗之後的氣氛。雖然插圖裡是德軍，但其他軍隊也進行過無數次渡河作戰。若場景中配置感覺車輛開不過去的老舊橋樑或廢棄車輛，可以讓場景故事更具深度。河流中也能配置蘆葦，不僅減輕了單調感，也為場景增添更多細節。

河川雖然是戰略要地，但流淌其中的河水是生活上不可或缺的基本要素。在紀實照片中也很常見到將車輛開進河川裡清洗履帶周圍的景象。車體上的髒汙、損傷跟洗乾淨的部分之間的落差，也同時呈現了戰鬥與短暫休憩間的對比。除了洗車，補充乘員的飲用水、清洗身體與衣服汙垢、帶著馬匹到河邊清洗等，還能表現出每場戰鬥間充滿悠揚生活感的故事性。

## 車輛停在斷橋上會很奇怪

橋樑是河川情景模型中很常登場的建造物，且跟河川有著密不可分的關係，也是增加故事性的重要元素。正是如此，配置的方式就需要多下苦心。最糟糕的是因為不知道怎麼處理橋樑的截面，而隨便做成損壞的狀態。正常來說，車輛不會開到斷橋的前端。在斷橋上放置人物模型，表現出因為無法過橋而不知所措的狀態才最為恰當。如果真的想配置車輛，截面就要切得整齊漂亮再用塑膠板等蓋起來，才能做出讓人想像橋樑還會延續下去的作品。

## 將橋樑巧妙限縮在情景模型內

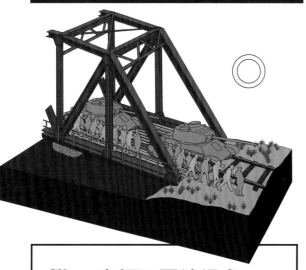

### TIPS 01　車輛正要渡過處 朝向正面

在情景模型中重現截斷的橋樑時，讓截面朝向與作品正面相反方就能藏住截面。此外，與其呈現車輛上橋的場面，不如在作品正面呈現車輛渡過橋的場面。剛剛跨過橋樑、彷彿進入敵方陣地的狀況可以大幅提高作品的緊張感，並加強逼真程度。桁架橋在視覺上具有很強的連續性，就算只截一小塊也能讓人想像橋樑的另一端。插圖中畫成了鐵路橋，為地面景色增添變化。此外，由於鐵橋有一定高度，省略河川讓觀看者自行想像也是一種造景方法。

### TIPS 02　截取車輛前後

保留河岸的話，厚度增加太多看來很不平衡。以下插圖是乾脆只保留橋樑中央的範例，乾淨俐落且勻稱的構圖適合任何車輛。雖然沒有河堤就無法透過草地或地景做出特色，但作為主題的車輛本身會格外顯眼。調整木橋的顏色、讓步兵行走於車輛旁等等，為作品增加變化都能提升完成度。水面接近橋樑可以增加外觀上的安定感。

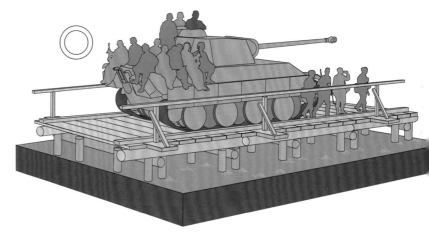

### TIPS 03　墜河的戰車提升了 故事性

紀實照片中，也常見無法承受戰車重量而崩毀的木橋。「匆忙趕路強行突破付出代價」一點，也提升了故事性。立起的車輛製造了高低差，組成一幅簡單卻又印象深刻的構圖。平時看不見的底盤、打開的艙門中隱約可見的內部、崩毀的橋樑與混濁的水面等場景能夠增添細節，讓情景模型更具有可看性。

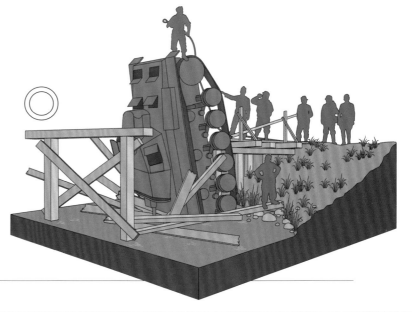

水的型態：河流

# 有橋樑的風景

位在河邊而且結構巨大的橋樑，可以說是有河川的情景模型裡最常見、最好用的物件。在正式進入作品解說前，以下將先輔以紀實照片來說明戰車與橋的互動關係。先記起一些小細節，之後就能完成更逼真、寫實的作品。

## 橋樑在戰場上的重要性

*Bridge*

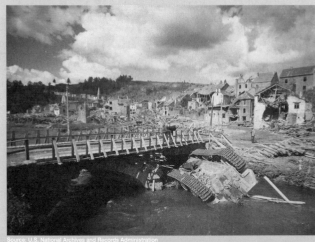

Source: U.S. National Archives and Records Administration

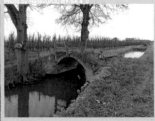

Photo by HankyD/CC BY-SA 4.0

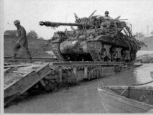

Photo by Palmer (Sgt), No 2 Army Film & Photographic Unit

在戰場上，橫跨河川的橋樑是戰略上極為關鍵的要地。若河川上沒有橋樑，那麼戰鬥車輛或運輸部隊就會止步於河川。在被河流隔開的戰場，橋樑的有無將會大大影響軍隊的優勢，因此在戰略上刻意破壞、炸毀橋樑也時有所聞。而對進攻方來說，為避免受影響，可能會讓工兵架設簡易便橋，或先準備架橋車才開始進軍。由於河川與橋的組合在構造上往往巨大無比，因此要截取哪個部份製作作品就是重點所在。雖然有時候視情況需要移除橋樑存在，但橋樑仍然有助於製造作品整體的高低差構圖、使車輛與水邊距離很近的效果，看起來很有張力。而橋樑本身也是很吸睛的元素。

**CHECK** **1** 石橋的結構與特徵

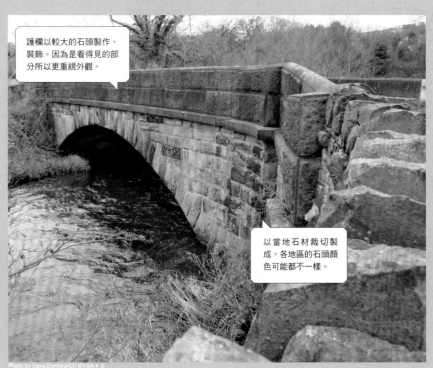

> 護欄以較大的石頭製作、裝飾。因為是看得見的部分所以更重視外觀。

> 以當地石材裁切製成。各地區的石頭顏色可能都不一樣。

Photo by Dave.Dunford/CC BY-SA 4.0

堅固的石橋即使承載戰車或重型機具也沒問題，戰略價值相當高。堆砌的方式或護欄的處理、石頭的種類隨地區而異，可以參考現存古橋或舊照了解其特色。石橋通常像左方照片架在較小型溪流之上，因此仔細製作水、植被等更能增添寫實感。

Photo by Signal Corps Archive

橋樑攔著可使車輛隨意通過，因此橋樑容易成為破壞標的。上方照片中石橋遭到了破壞，而在石橋的另一邊則有一座可能由工兵架設的便橋。在模型中配置損壞的石橋，可以表現軍隊正在撤退或進軍的景象。崩壞的石橋本身也是引人注視的要點。

木橋

戰車通過時木橋常常無法承受重量而坍塌。

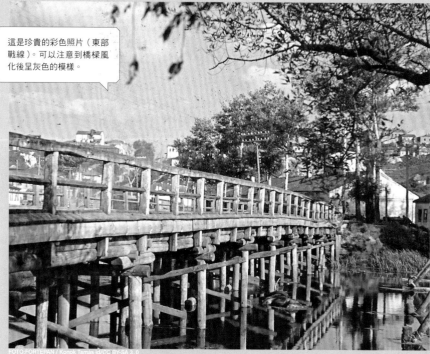

這是珍貴的彩色照片（東部戰線）。可以注意到橋樑風化後呈灰色的模樣。

木橋完成後會具有莫大說服力。為做得逼真，掌握結構是關鍵。由於不同地區與軍隊建造方法不一，最好先準備橋樑的工程圖以利製作。另外，因為材質是木頭，所以往往會不經思考就塗成棕色或牛皮色，而喪失真實度。日曬雨淋後的木頭接近灰色，需要多加注意顏色差別。相較於石橋或鐵橋，木橋承載能力較差，重型車輛通過時要更慎重，否則像上方照片般橋樑損毀的情況在所多有。木橋與其說適合有動態感的場景，更適合穩定進軍的場景。

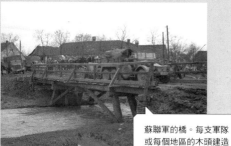

蘇聯軍的橋。每支軍隊或每個地區的木頭建造方式都不盡相同。

架設在戰場上的便橋

原本就沒有橋或橋被破壞時，工兵會架設臨時便橋，這可說是渡河作戰的關鍵技術。威駿、威龍等模型製造商有推出便橋模型套組，可以用簡單的素材做出橋樑。便橋可以快速搭建，所以往往靠近前線架設，甚至直接在前線，這些便橋與戰鬥狀態下的戰車密切相扣，不僅能做出緊張感，配置與構圖也不會太困難。另外，由於便橋很靠近水面，所以能做出具有安定感的作品。依河流的寬度，使用的建材完全不同，因此最好參考紀錄與照片，以免場景自相矛盾。

寬廣的河流會架設類似浮橋的橋樑。

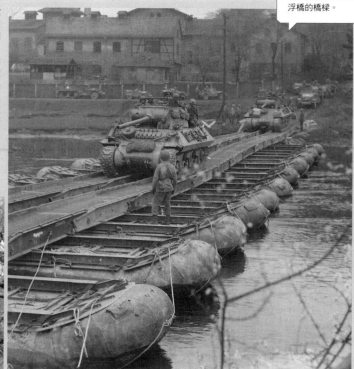

小溪或泥地地帶，會使用架橋車或工兵架設的便橋。

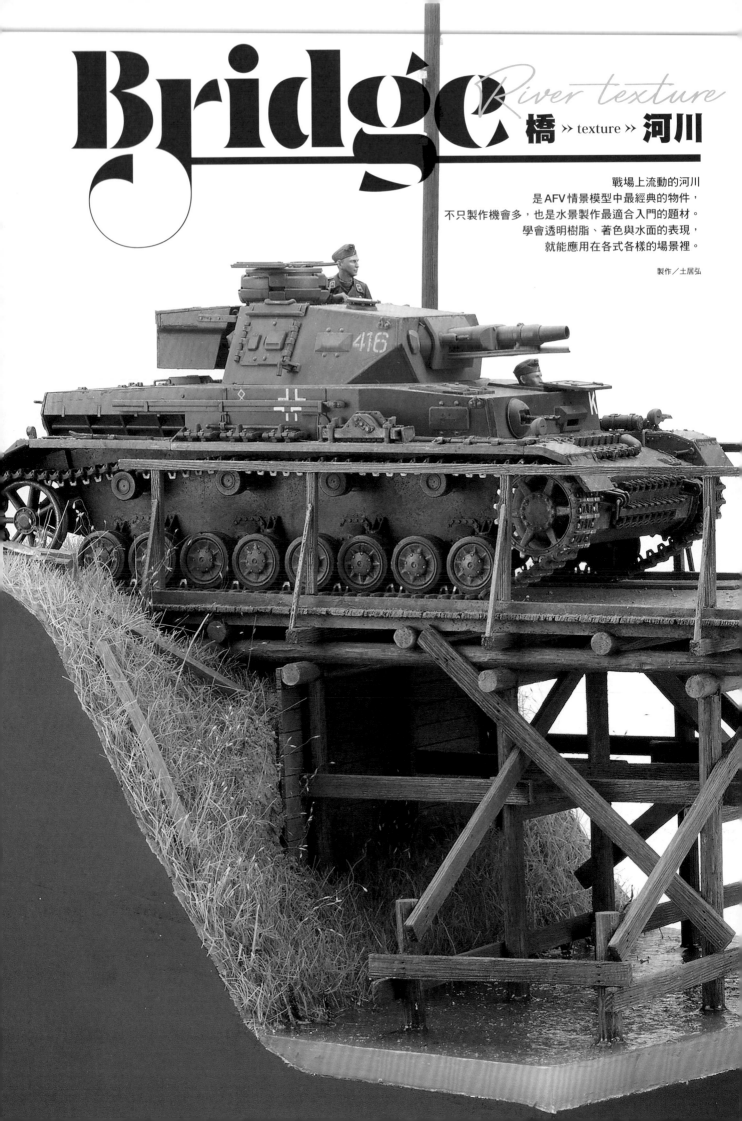

# Bridge
## *River texture*

### 橋 » texture » 河川

戰場上流動的河川
是 AFV 情景模型中最經典的物件，
不只製作機會多，也是水景製作最適合入門的題材。
學會透明樹脂、著色與水面的表現，
就能應用在各式各樣的場景裡。

製作／土居弘

416

# The bridge too small

*Southern Russia, Summer 1942*

情景模型中，最希望學習者掌握的水景表現技術，應該就是經典的河川製作了，這是因為至今為止成為戰場的國家都有河川，光是改變河川的顏色就能對應、活用在所有地區的景色中。雖說需要練習並熟悉，但絕非困難的技巧。近年來所推出各式各樣的水景表現素材也進一步降低了難度。

在這個作品裡登場的橋樑也是與河川最相配的建造物。正是本職為木匠的土居先生才能做出構造如此精確的橋樑、整理各類戰場照片中所能觀察到的橋樑特徵並準確還原成合理的結構。橋樑不只用於渡河，在戰略上更具有極為重要的地位；歷史上想藉由情景模型製作出來的交戰景象或重要作戰，都多次與橋樑有了密不可分的關係。

連同河川一起習得橋樑的製作方法，就能擴展AFV情景模型的水景表現手法，並塑造出可以打動人心、充滿張力的戲劇性演出。

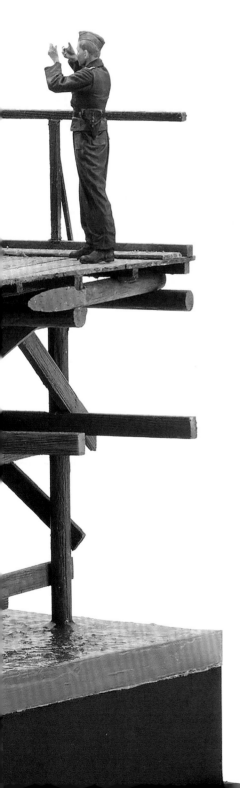

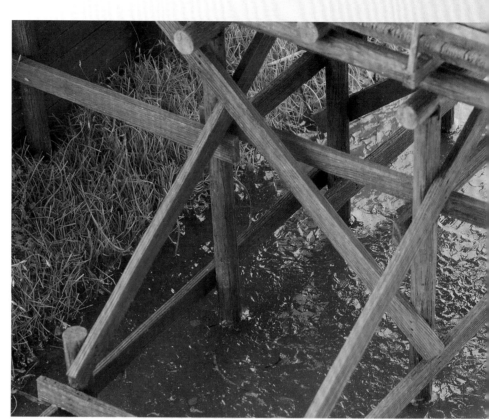

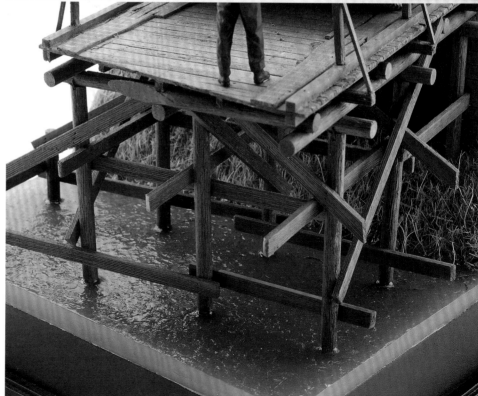

# Bridge *River texture*

## 製作架有橋樑的河川

以下介紹使用木材與透明樹脂製作水邊不可或缺物件的橋樑及河川的方法。只是將透明樹脂倒進容器裡還不夠逼真,想做出寫實的水邊還必須學習樹脂著色、傾倒方法、水面的雕塑等基本技巧。

做出擬真的橋樑

# 製作木橋

▲先畫出實際尺寸的工程圖,之後直接對照工程圖黏貼會輕鬆很多。斜向支撐架可補強橫樑與支柱。

▲扁柏與巴爾沙木的勞作用木材可用來製作橋樑。不僅方便加工,木紋也很逼真,是製作木橋的重要材料。

*Spec column*

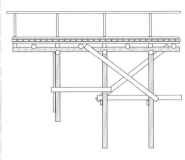

### 木匠所見的橋樑結構

作品中登場的橋樑是與河川非常相配的物件!只有本職為木匠的土居先生,才能做出這麼精確的橋樑。土居先生整理了各類戰場照片中觀察到的橋樑特徵,設計出合理的結構圖,並進行製作。

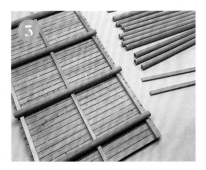

▲排列好木板,然後垂直地黏上3排橫樑,接下來再次垂直地對著橫樑黏上托住橫樑的圓棒。

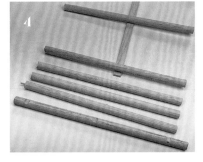

▲5mm與8mm的扁柏圓棒先用精密鋸割出木紋後再剪裁。

▶這是將橋樑放在基座上的狀態。暫時配置上車輛與人物模型來確認作品規模後,看得出塗裝前的狀態就很壯觀了!原本要重現完全渡過橋樑的場面,後來改讓橋樑與河川對著正面,變成車輛謹慎開上古橋的情景。

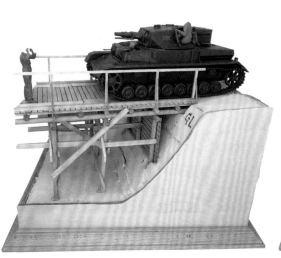

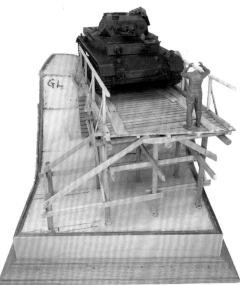

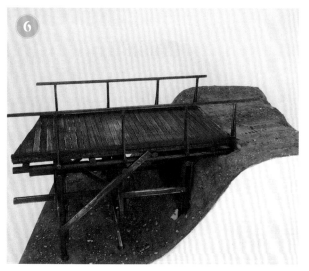

▲地面使用生活百貨商店販售的黑色黏土,並埋進砂礫及小石頭提升地面細節。河流部分重點使用磨圓的光滑石頭,配置成水底的景色。橋樑此時尚未與基座黏在一起。

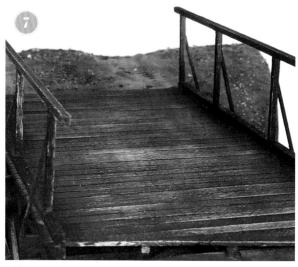

▲橋樑用TAMIYA的壓克力漆塗裝成偏暗的顏色,再用銼刀刮出木頭的底色,表現木頭經年變化的感覺。這是使用真實木材當作材料才能做出的效果。

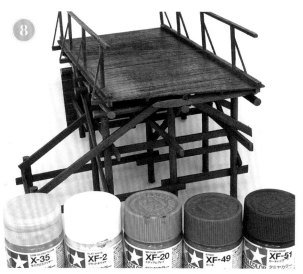

▲橋樑基本色為TAMIYA壓克力漆的混色。上色前要掌握木頭褪色的色調,以灰色而非褐色為中心調色並塗裝,最後塗上透明塗料當作保護層。

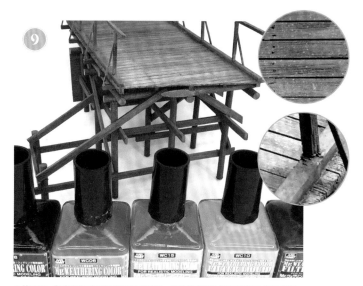

▲使用Mr.擬真舊化液以潑濺等方式弄髒,做出橋樑風化後的色澤;靠近水邊又風化的木材往往會生長青苔,可以輕輕塗上一層表面綠或斑點黃的舊化液來重現。

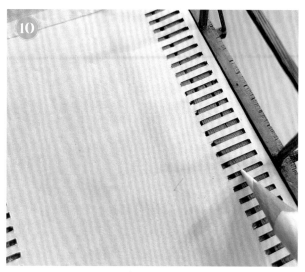

▲接著重現戰車開過的痕跡。鐵製的履帶經過木頭後會留下宛如足跡般的白色壓痕。想要重現壓痕,可以在紙上割出規律的長條狀缺口後,將紙蓋在橋上用白色色鉛筆對著缺口輕輕畫出木頭上的壓痕。

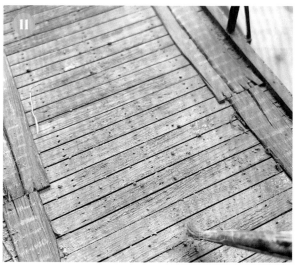

▲撒上色粉表現車輛及步兵身上掉落的砂土。這裡選用跟陸地部分的色調相近的色粉,並用壓克力漆的專用溶劑將色粉固定在橋上。

STEP
2

做出逼真的河底與河岸

# 製作地面並重現植被

▲地面的材質選用 Mr. 擬真舊化膏的白土色與紅土色。在舊化膏完全硬化之前，撒上零碎的砂礫與小石頭。

▲以 TAMIYA 水性漆 XF-2 與 XF-52 為基本色塗裝土壤部分。小石頭也要仔細塗上不同顏色。

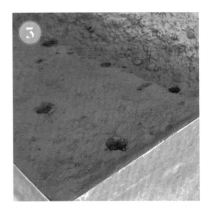

▲在土壤的顏色裡加入 XF-1（消光黑）做出濕土的顏色，並用來塗裝河底。

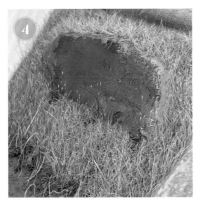

▲利用鐵道模型用的靜電植草機，將混合數種顏色的靜電草粉種到地面上。混進深淺不一的綠色及枯黃色可以呈現更自然的草皮顏色。

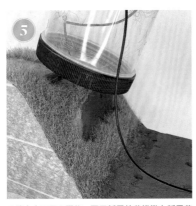

▲塗上木工用白膠後，再用靜電植草機撒上靜電草粉，草粉就會立起來，看起來更為自然。

▲可以把基座倒過來輕敲桌面，將多餘的草粉敲下來。倒進透明環氧樹脂時為了避免草粉脫落掉到水面，草粉的黏著與清除務必要仔細。

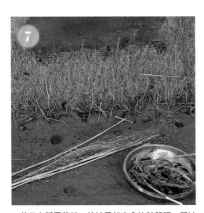

▲若只有靜電草粉，植被看起來會比較單調，所以還可以用乾燥花或樹枝增添細節。雖然是很費時間的作業，但還是要用鑷子一根一根細心地種上去。

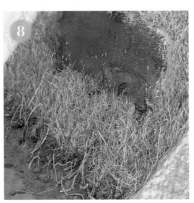

▲水邊尤其會生長茂密且高聳的草，因此這要重點栽植在水邊並視情況做調整。將樹枝當作沉積的漂流木配置在水邊也很逼真。

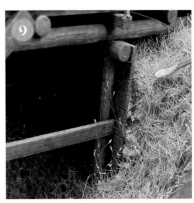

▲完成植被的重現後黏合塗裝好的橋樑。橋樑與地面的銜接處可配置、填入色粉、靜電草粉或是乾燥花等等，盡可能讓風景看起來更自然。

細膩的河流色調及平穩流動的水

# 重現河流

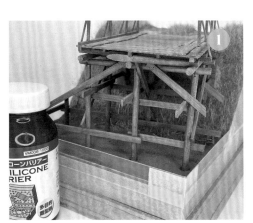

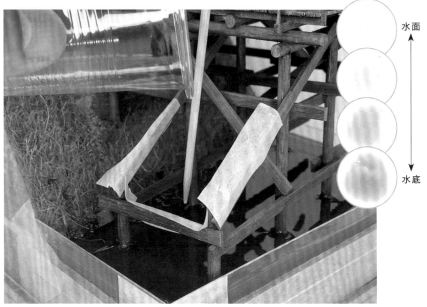

水面

水底

▲▶河流的圍欄使用0.4mm的透明塑膠板，並在塑膠板內側塗滿Mr. SILICONE BARRIER矽膠模離型劑。基座的遮蓋膠帶要用木工白膠固定並封住縫隙，以免樹脂漏出。透明環氧樹脂可以透過調整濃度來呈現水深的變化，因此每層可倒進不同顏色，且為避免樹脂噴濺或產生氣泡，要讓樹脂沿著棒子流入。

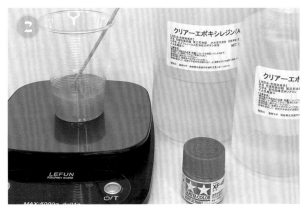

▲想計量透明環氧樹脂可使用以0.1g為單位的秤，不僅方便也能減少誤差。樹脂的著色使用TAMIYA水性漆XF-49卡其色。以照片中的樹脂量來說，只要混進數滴濃度就足夠。越接近水面，混入的量就越少。

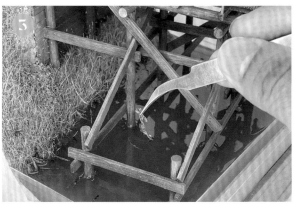

▲每次倒入樹脂時，可以讓枯草沉在河堤旁或讓枯草勾住圓柱。這個小步驟可以進一步讓河流更具寫實的層次感。

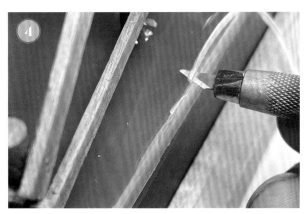

▲待樹脂硬化後就拆下圍欄，並用筆刀割掉凸起來的樹脂。基座邊緣的樹脂意外地相當顯眼，一定要仔細處理。

▲水面塗上KATO的漣漪，表現河水流動平穩，並被風吹動波光粼粼的感覺。多方嘗試下，發現在漣漪半乾時，用掏耳棒背面按壓可以壓出漂亮的凹凸表現。

使用的套組是TAMIYA的1／35四號戰車F型附德軍戰車兵。畢竟是TAMIYA品質，組起來舒適又無壓力。雖然基本上是直接組裝，但有簡易將部分夾具改裝成蝕刻片零件。只要改變手腕角度，就能將戰車兵從拿著望遠鏡瞭望的姿勢改造成指揮的手勢。場景設定在1942年夏天，東部戰線的俄羅斯南部。

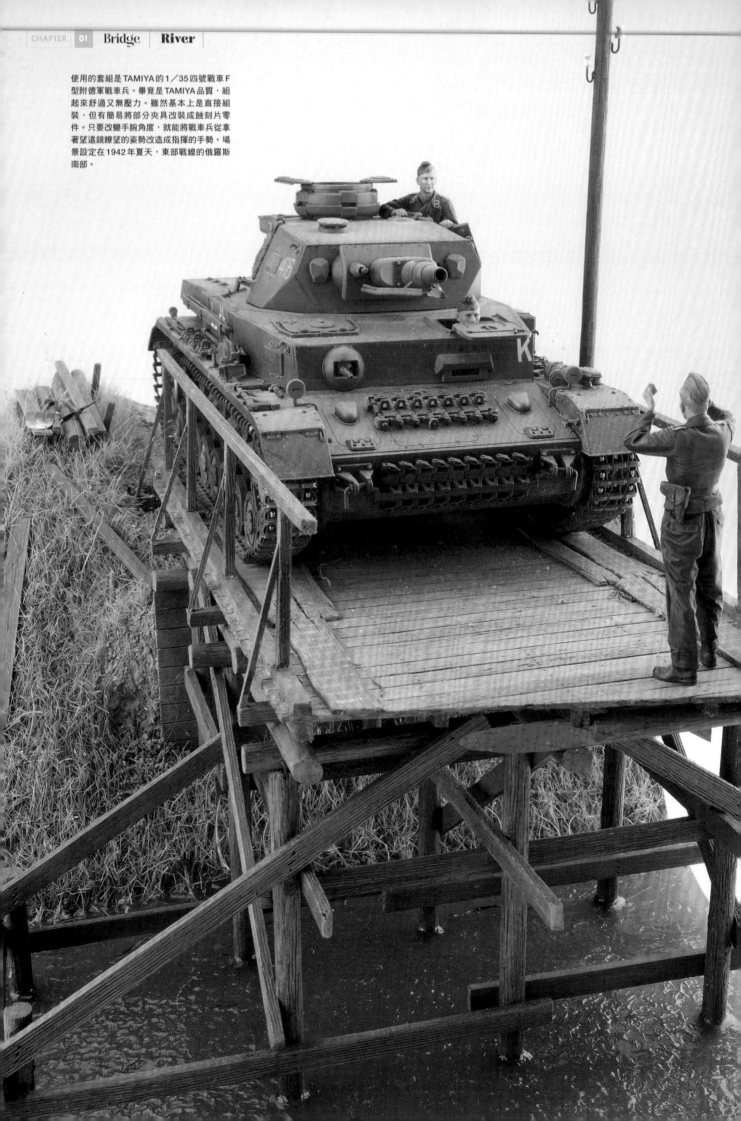

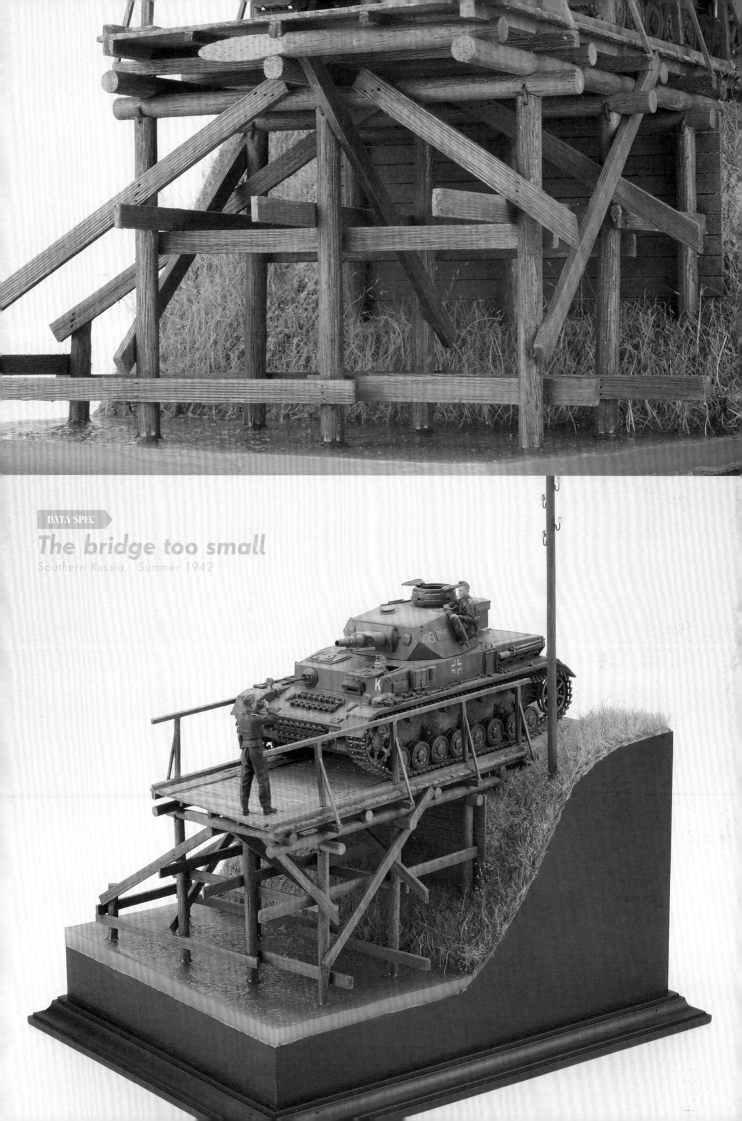

## The bridge too small
Southern Russia, Summer 1942

製作／山田和紀

# JE SUIS DÉSOLÉ MADEMOISELLE MAIS C'EST TEMPORAIREMENT INTERDIT DE PASSER CE PONT.

第二次世界大戰後仍接連爆發了韓戰與越戰等大型戰事，而在這2場戰爭間爆發的，則還有第一次印度支那戰爭。雖然是鮮為人知的題材，但這個作品描繪了這場充滿了未知魅力的戰爭中有著寫實生活感的場面。作品內塑造了東南亞特有的橋樑與河川樣貌，可說山田先生精確捕捉了其特徵並呈現了帶有戲劇性的世界觀。

**DATA SPEC**

*Je suis désolé Mademoiselle Mais c'est temporairement interdit de passer ce pont.*
*Tonkin, Indochine, 1953*

標題的意思是「抱歉呀小姐，這座橋現在不能過」，場景舞台是位於印度支那戰爭時期的越南東京（包含河內在內的越南北部）。除了東南亞特有的混濁溪水之外，入溪捕魚的少年與士兵、上游流下來的漂流木等等，都給人幾近歷史照片般的臨場感。此外，河岸土壤的濕潤感、橋樑質感等等，精緻而又細膩的水景表現都大大提升了作品的說服力與觀賞性。

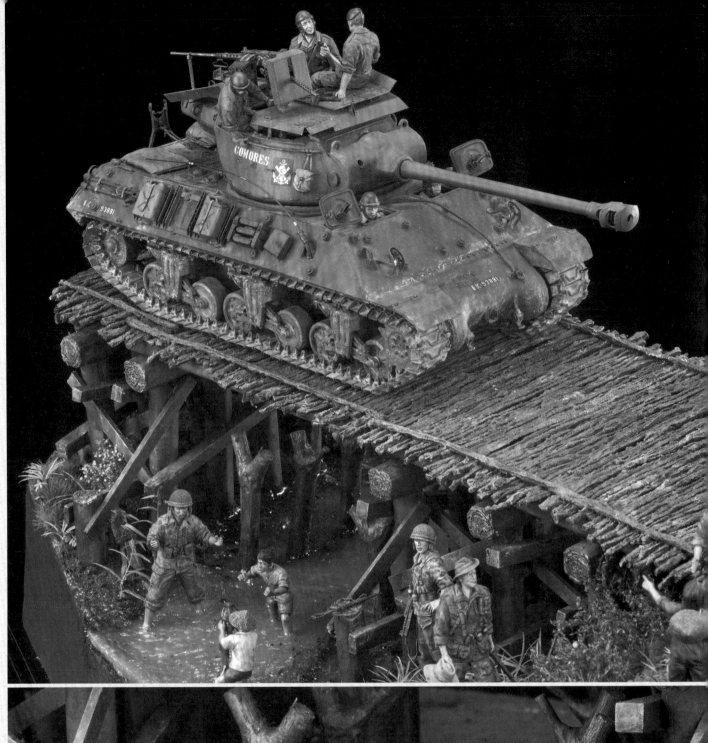

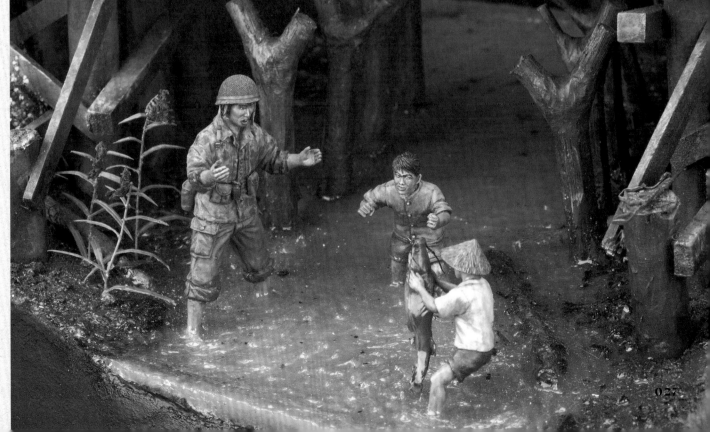

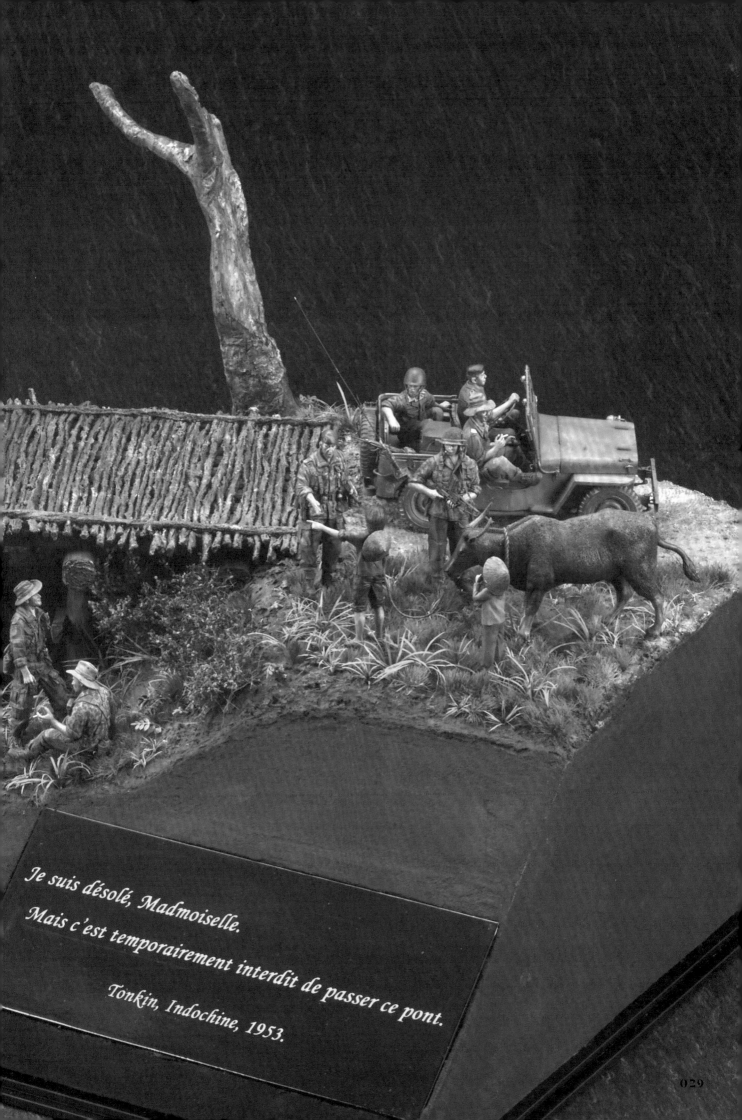

Je suis désolé, Madmoiselle.

Mais c'est temporairement interdit de passer ce pont.

Tonkin, Indochine, 1953.

029

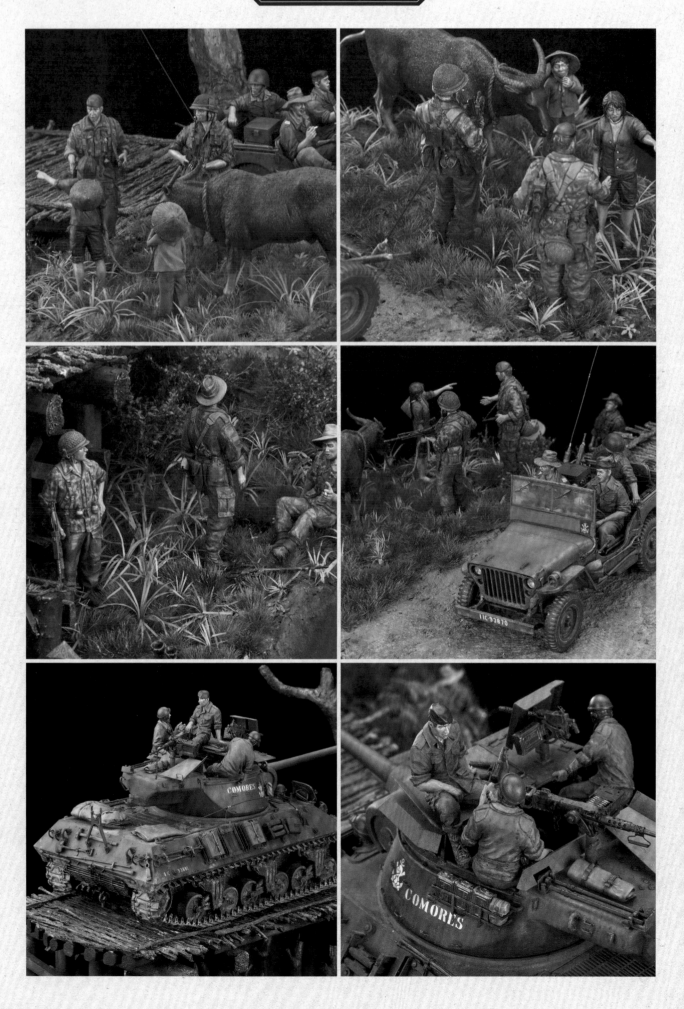

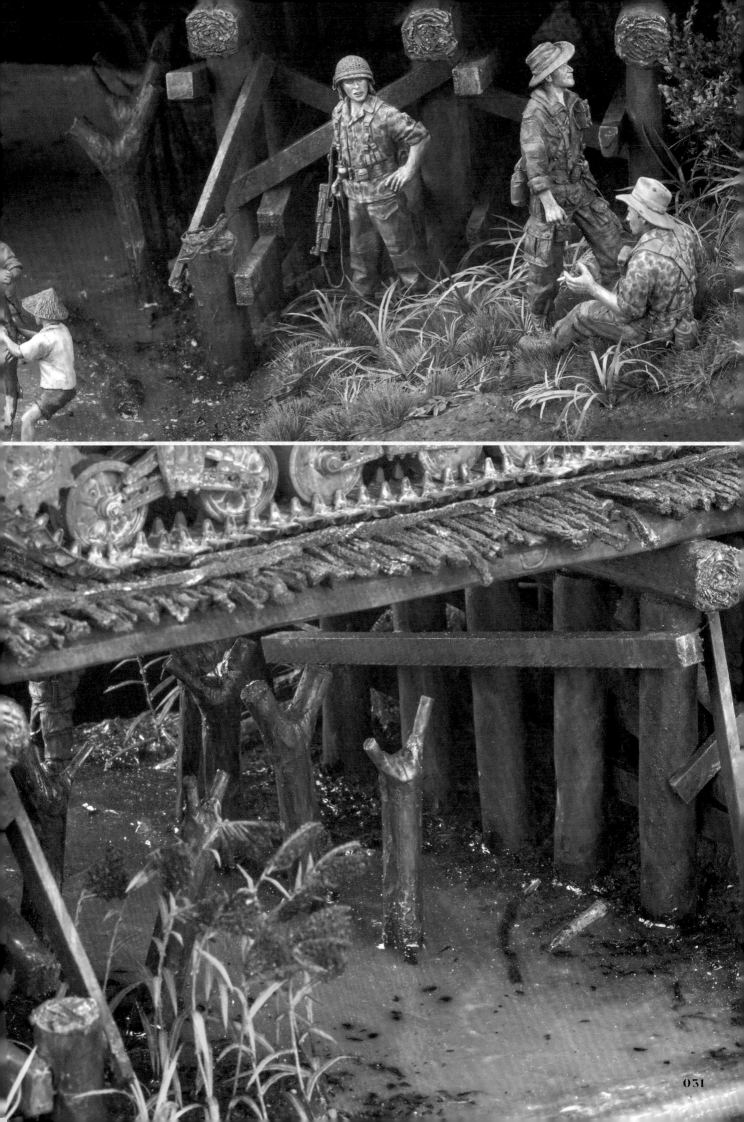

水的型態：泥水

# 戰場的水窪

世界上還有砲擊痕、泥濘、雨、雪等等各式各樣河川與海洋之外的水景，並能在色調與動態上做出風格截然不同的作品。以下將常見的情景大致分成3種類型並進行解說，各位不妨試著挑戰看看，當成踏出水景製作的第一步。

## 雨後的戰場及地面 *Puddle*

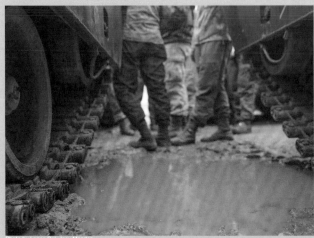

Photo by Lance Cpl. Joey Mendez

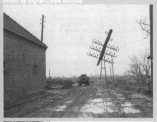

Photo by Signal Corps Archive

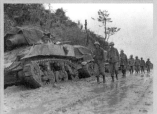

Photo by Signal Corps Archive

在沒有鋪設路面的戰場上，只是一些雨水、融雪都會造成泥巴路。此外，車輛及士兵移動後產生的車轍及足跡都會積水，形成泥濘的水窪。像這類要素都會提高戰場的緊張氣氛。水窪除了用來表現當時情境下的天氣狀況及季節感，也能夠避免地面景色過於單調枯燥，是相當有效的景色要素。在消光表現較多的AFV模型中，如水窪這樣具透明反光感的物件能為作品帶來對比，也能瞬間吸引觀賞者的視線。有水窪的風景可以說是最貼近日常的情景之一！跟河川或海洋等大型的水景不同，由於水窪可以輕易地置入作品中，因此也適合水景製作的初學者第一次用來嘗試水景這個題材。

---

**CHECK ▶ 1** 車轍中的積水

當戰車這般沉重的物體經過未鋪路的地方時，便會產生履帶的壓痕。而當雨水或融雪積在這些壓痕裡，就會產生水窪。也可能擠出濕潤土壤中的水分而產生水窪。雖然水窪作為水景的面積很小，卻可以透過反光感有效吸引觀賞者的視線，還能夠呈現鮮明的季節感。

> 戰車經過時壓過土壤，水被壓出來積在水窪中。

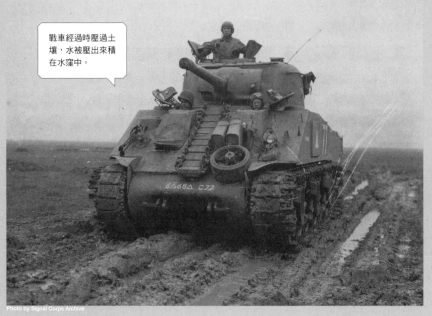

Photo by Signal Corps Archive

Photo by MAPN/CC BY-SA 3.0

> 當車輛多次通過泥濘的地面，就會形成複雜的地表紋路。

當然，荒地不會莫名其妙地產生積水，因此製作水窪時還要注意周圍土壤的濕潤程度。車輛也會沾附大量的泥土，所以車輛的舊化也要配合路況處理。履帶或輪胎周圍稍微填進泥土，就能表現出戰車的重量及土壤的鬆軟程度。

調色成水景專用塗料，用起來方便又輕鬆。

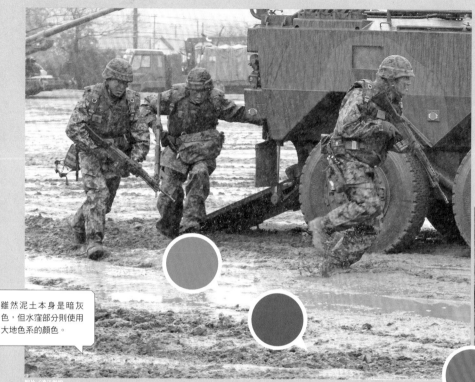

積在水窪裡的是「泥水」，周圍泥土顏色的影響非常大。記號般地單純塗上藍色或保持透明，既不自然也不寫實。泥水的顏色比濕土的明度還高，並有著灰濛濛的色調；因為色相上沒有太大的差異，想像成在泥土色裡加進白色的感覺就可以了！製作時可以參考照片仔細觀察。此外，泥水也有專用著色劑，活用著色劑也是一個好方法，並能應用在小型的河流上。

| 24-354 | 24-355 | 24-356 |
| 暗橄欖色 | 亮褐色 | 褐色 |

開始乾燥的部分變亮，濕潤的部分則偏暗。泥水部分則介於兩者之間。

雖然泥土本身是暗灰色，但水窪部分則使用大地色系的顏色。

照片／濱江俊明

Source: DoD Photo, USA

被雨淋濕的車輛。車體反光，或許可以做出質感獨特的作品。

之所以會形成水窪，幾乎都起因於雨天或下雪等天氣。歐洲的泥濘地形多跟雨季和融雪有關，甚至會影響作戰行動。即使是在模型上，也要考量到形成水窪的天氣與季節，而不只是單純做出水窪，才能提高作品的說服力。在因為融雪而產生積水的場景中，需要對車輛施以冬季迷彩或選擇穿著冬季裝備的人物模型，才會符合當下的時節；而在大雨中的水窪，則要製作水窪裡噴濺的雨滴、濕答答的車輛或坑坑洞洞的地面積水，才能呈現出統一感並做出寫實的作品。最好事先查詢想當作題材的地區當地的雨季、旱季和氣溫等天氣變化，在正式進入製作時就會更有信心與把握。

表現因融雪產生的泥濘時，若在道路邊緣留下一些雪看起來會更吸睛。

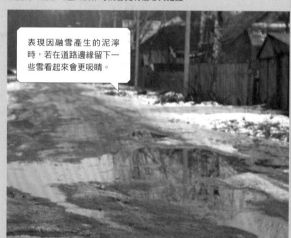

Photo by Dmitry Makeev/CC BY-SA 4.0

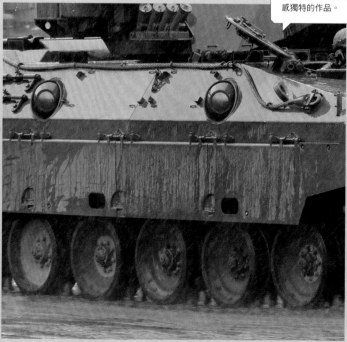

照片／濱江俊明

# Muddy Water

*Mud texture*

車轍 » texture » 泥水

在情景模型上重現泥水是最具有挑戰樂趣的事。使用透明樹脂製作的泥水與真實的水幾乎別無二致！
以下介紹做法簡單，完成後也相當逼真的用透明環氧樹脂重現泥水的方法。

製作／野原慎平

即使是不具備戰車模型知識的人，在看到平常生活中隨處可見的事物被做成寫實模型的時候，仍然會產生共鳴。情景模型裡的水窪表現即是一個好例子，其精美的質感與反光是最吸引人的特色，讓人不禁想要摸摸看。

說到戰車情景模型中最常出現的水景，應該就是積在車轍的水窪了！跟池塘與河川不同，水窪可以非常貼近戰車，不用複雜龐大的構圖或設計也能做出近在咫尺的水景表現。

使用透明環氧樹脂，可以輕鬆地做出水窪；透明又有明亮反光的水窪跟消光表現的戰車模型，形成了強烈的對比，頗具觀賞性。水窪本身的製作難度還算低，真正需要精心製作的，反而是地面的車轍。如何寫實還原車輛或步兵挖開的地面形狀，將會決定水窪的完成度。換言之，料理本身很重要，但器皿的講究度是提升料理層次的關鍵。

DATA SPEC

*Bear in the Mud*

RUSSIA, 2014

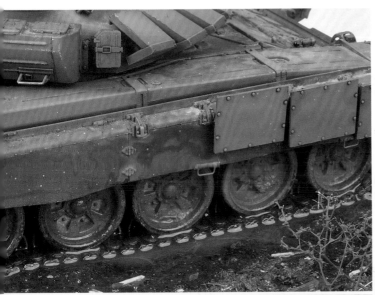

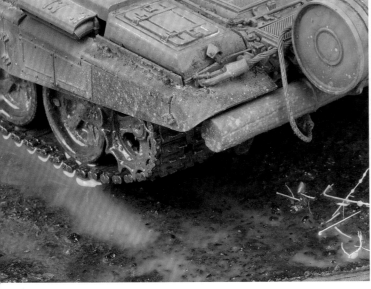

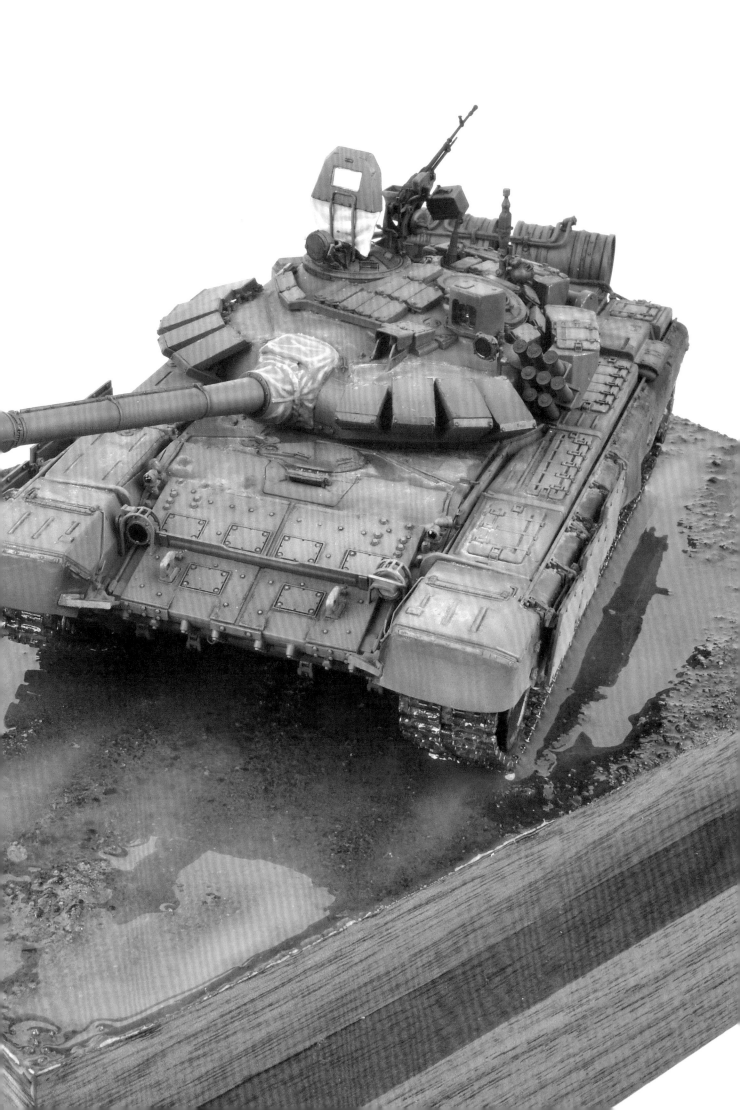

# Muddy Water *Mud texture*

## 還原戰場的泥濘

平坦地面上的泥水很快就會流出去。想要重現水窪及泥濘，就需要做出能盛接泥水的車轍。首先要用泥土製作車轍，再倒進著色的透明環氧樹脂。

**STEP**
*1*

重現泥水的器皿——車轍

## 製作戰場的道路與車轍

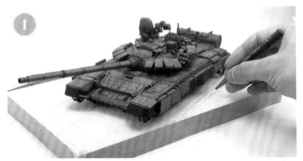

▲決定好情景模型的大小後，暫時放上車輛並勾勒出道路的輪廓。車轍部分則削刻珍珠板，事先讓地面凹進去。

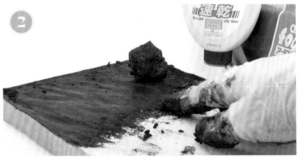

▲將木工白膠塗到珍珠板上並放上石粉黏土，以免黏土剝落。雖然也要看路面起伏的情況，但先盡量將黏土壓平，看起來像薄塗在珍珠板上即可。

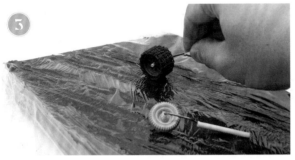

▲放上黏土後再鋪上保鮮膜，並用自製的壓印工具或車輪、滾輪等用不到的零件壓出車輛通過的痕跡。另外也要記得放上車輛來比對，盡可能讓車輛更符合車輛履帶、輪胎的痕跡。

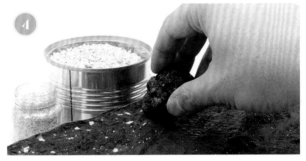

▲車轍以外的道路兩旁則重現長著植物的路肩。在埋進小石頭的同時，可以使用飼養熱帶魚用的「火山石」凹凸不平的表面來壓痕跡。

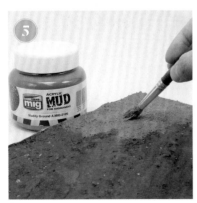

▲使用AMMO by Mig Jimenez出品的「情景用壓克力泥」，並用舊筆以像是敲打的方式將泥砂塗到地面，提升地面質感。感覺較乾燥的路肩使用顏色明亮的壓克力泥，道路與路肩交界處則用吸水的畫筆塗暈。光是這樣就能做出相當寫實的泥地了。

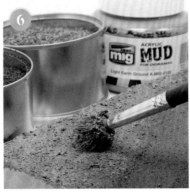

▲接著混合壓克力泥與重現落葉用的素材，並塗到路肩部分營造自然的地面景觀。泥水以外的地面撒上落葉素材或色粉，做出「乾燥的路肩」。

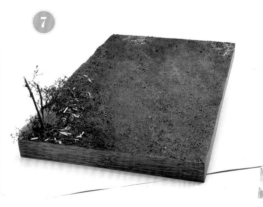

▲最後加上造景用刺藜、草粉提升路肩的地面寫實度。斷裂四散的樹枝也重現了激烈戰鬥後的景象。

為透明環氧樹脂染色、做出泥水

# 流進泥水

*Spec column*

## 用自製工具壓出逼真車轍！

車轍形狀是否寫實關乎地面的完成度，乃至於堆積在內的泥水完成度。想要做出逼真的車轍，最方便的是可以簡單自製的車轍壓印工具；搜集不要的小輪胎或滾輪，纏上柔軟材質製成的履帶，最後再用鐵絲等材料製作把手就完成了。若能配合車輛及其設定，看起來會更真實。

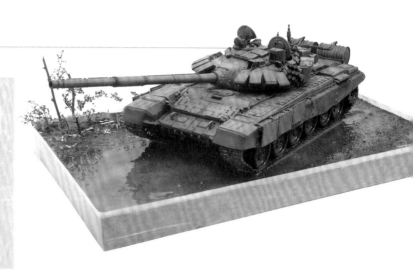

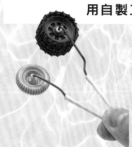

▲終於輪到透明樹脂登場了！這裡使用的是KATO的DEEP WATER造水劑。使用電子秤依指示量混合主劑與硬化劑並仔細攪拌，接著再混入波音COLOR的淺棕色，做出3種不同深淺的顏色。

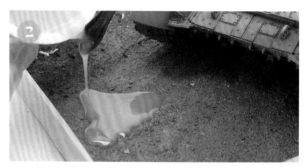

▲水窪較深處倒進深色、較淺處倒進淺色的透明樹脂。操作時務必慎重以免產生氣泡。

▲車轍溝槽較深，倒進深色樹脂看起來更寫實。樹脂流不過去的地方用畫筆塗開，讓泥水的交界處更平緩自然。硬化後倒進第2、第3層顏色更淺的樹脂。

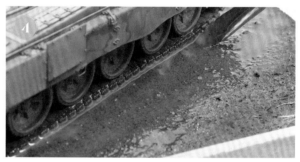

▲車輛邊緣應有混濁的泥水，因此要用畫筆沾取深色的透明樹脂並塗上去，讓泥水看起來更自然。

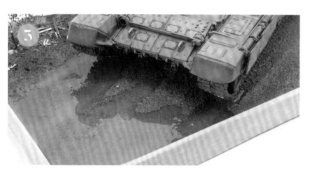

▲同樣用深色的透明樹脂，在水窪裡重現被前一輛通過的戰車捲起來的泥沙。

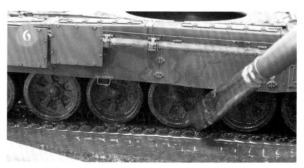

▲車輛履帶及轉輪也要用筆塗上透明樹脂，證明車輛的確在泥水中前進，看起來會更自然。若在車輛下半部用舊化膏或色粉等重現沾附的泥巴或砂土，逼真程度可以更上一層。

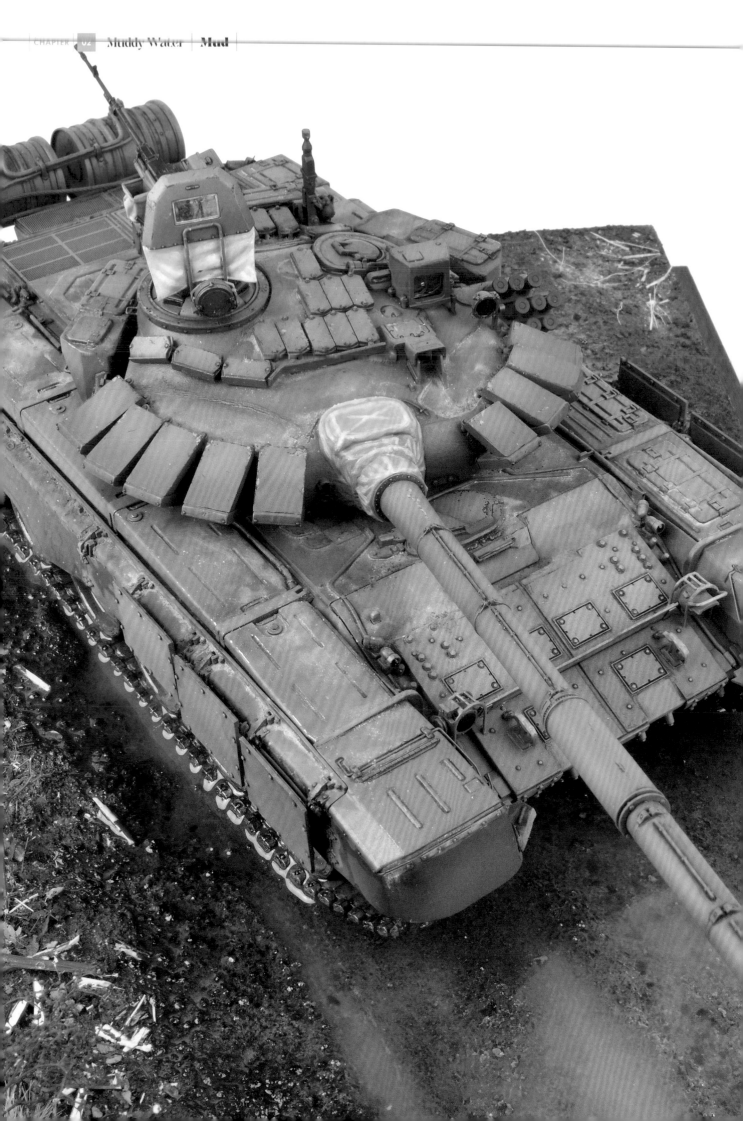

# Bear in the Mud
RUSSIA, 2014

泥巴路是可以讓人感受到寒冷與悲壯感的場景，很適合用在冬季或敗逃等情境之中，且登場的車輛與士兵可以依照這樣的場景設定來選擇。研究融雪、雨水等會產生水窪的氣候與天氣，在植物或地面造景上下功夫，是提升完成度很有效的手段。

本作品使用 MENG MODEL 的 T-72B3，還原

其在俄羅斯的泥濘中前進的姿態。深綠色與乾燥的土黃色、消光的金屬與泥水的透明反光感都各自呈現良好的對比。

在採用泥水的場景中，與其全部都弄成濕漉漉的狀態，保留一定的乾燥部分看起來會更寫實。乾濕的對比會成為作品最吸睛的亮點。

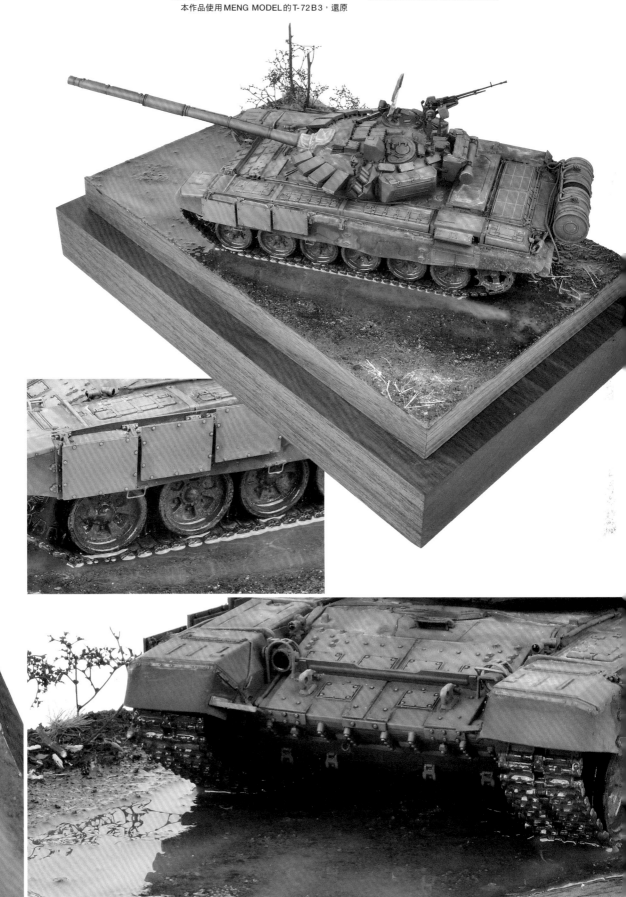

# MUD
# HUNGARY FRONT OF NEAR
# LAKE BALLATON IN 1945

製作／中畑晉

在AFV情景模型中，最具代表性的水景表現應該就是河川與泥水了！至今已有眾多傑出模型家以此為主題，創作出各式各樣的精彩作品。雖然河川與水窪早已是經典的場景要素，仍然是可以吸引觀賞者目光的重點所在！各位不妨透過中畑先生的作品體驗水景表現的特殊魅力，並觀察他如何將這些元素有效佈置在作品當中。

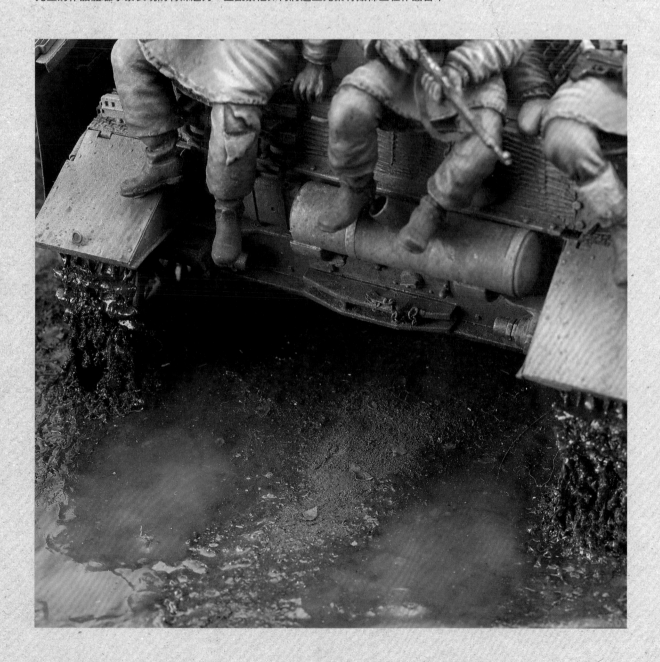

**DATA SPEC**

## MUD
### HUNGARY FRONT OF NEAR
### LAKE BALLATON IN 1945

加入水景表現可以為作品帶來許多好處。在消光較多的AFV作品裡，水的反光與透明感能夠迅速抓住觀賞者的視線，道路上的泥濘也默默道出融雪後的景色。此外，河岸通常來說往往會被削掉，藉此透過具有高低差的構圖避免作品看起來太過單調。滑落至河裡的車輛也讓人聯想到落敗等負面情況，成為讓作品印象更為清晰的重要元素。

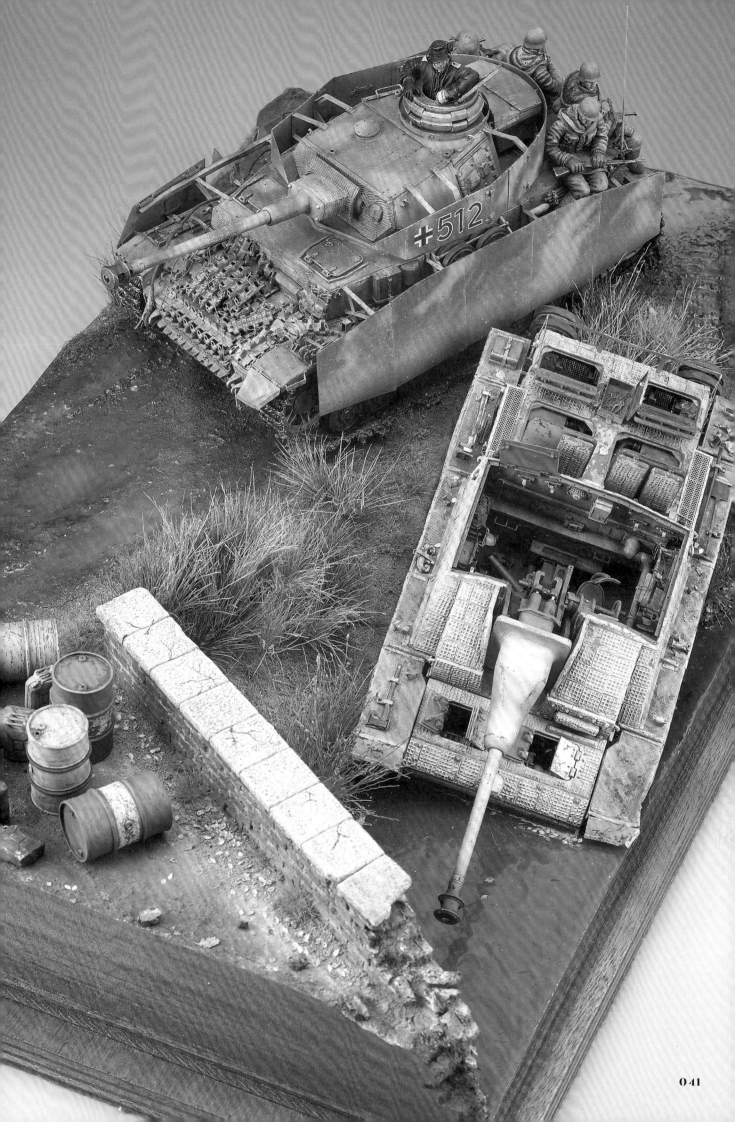

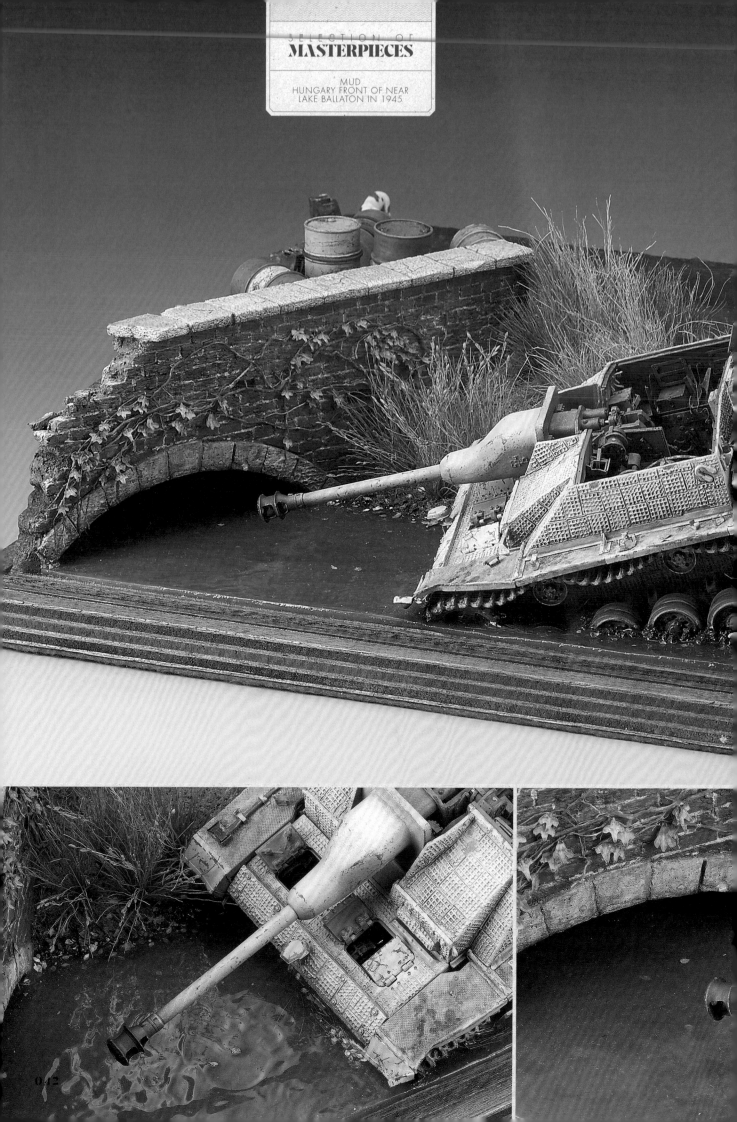

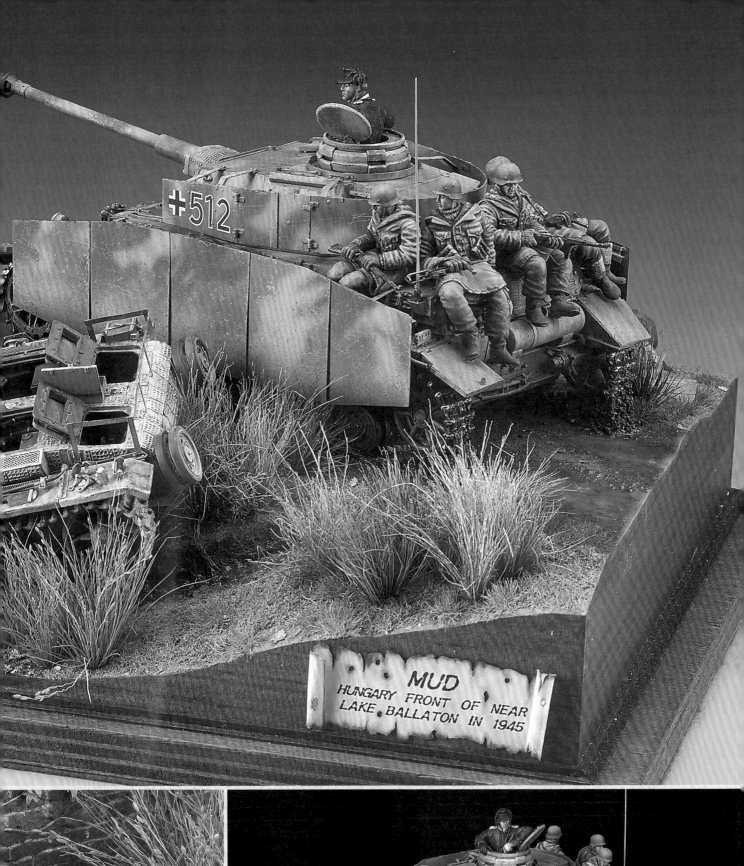

MUD
HUNGARY FRONT OF NEAR
LAKE BALLATON IN 1945

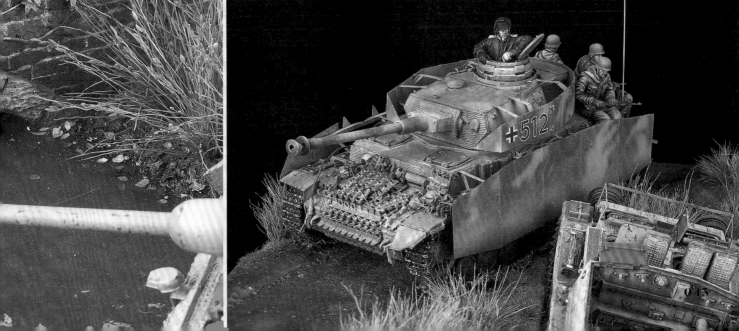

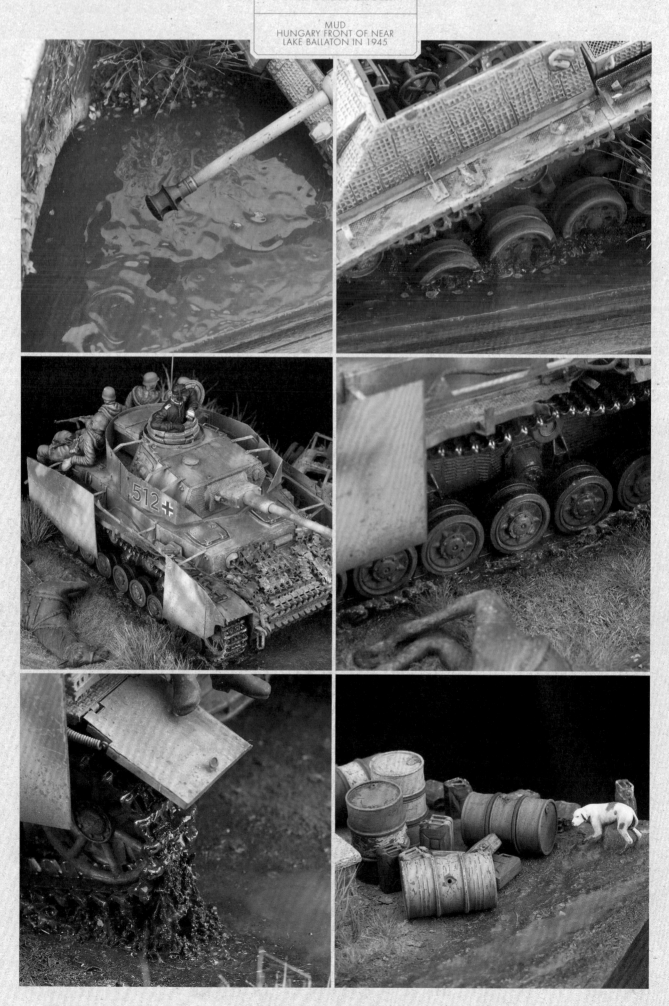

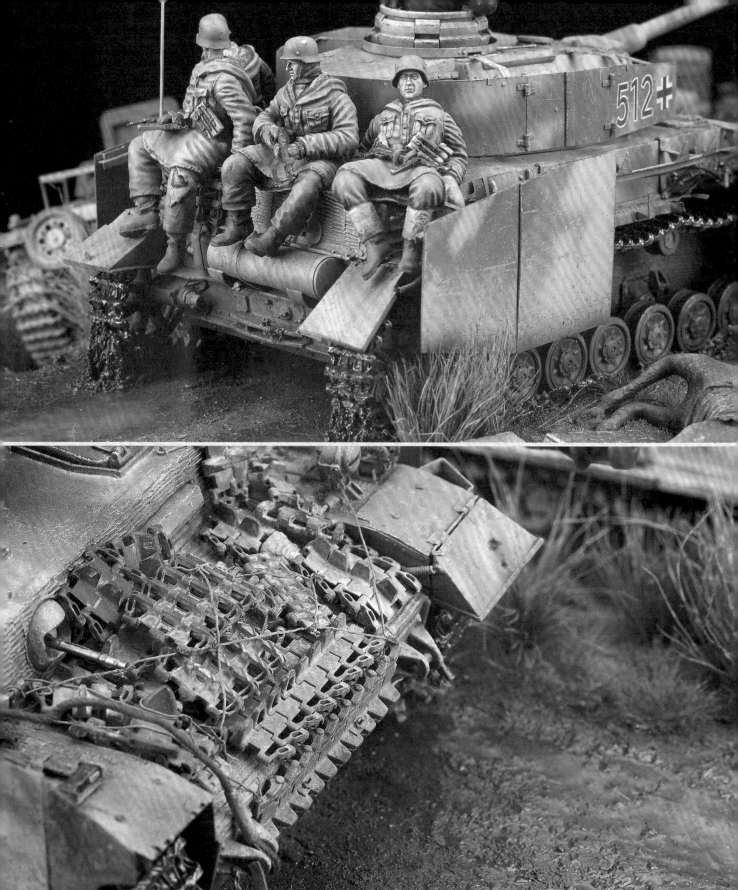

水的型態：湍急水流

# 山岳地帶的溪流

不是只有廣闊的平原與寬廣的河川才會成為戰場，山間溪流也同樣有戰車與士兵的作戰行動。山岳地帶多位於河川上游，地勢險峻且水流湍急，遍地都是巨大的石頭。從以下介紹掌握溪流的特徵吧。

## 阿富汗與高加索地區常見的光景

 *Mountain stream*

Photo bySSG Frank Inman

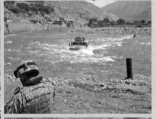

Photo by Signal Corps Archive

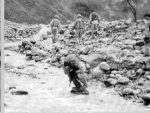

Photo by 2d Lieutenant Natassia Cherne

相較於流速平緩的河川下游，河川上游尤其是山岳地帶的溪流可說水勢洶湧，景象與下游截然不同。前面所述的橋樑風景中，河川往往都呈現平穩的流動，然而溪流充滿了躍動感，巨大的濺沫隨處可見，甚至可以看到溪水中的濁流。若能截取這一瞬間的情景，就能製作出非常吸睛的構圖。此外，溪流旁通常還有巨大的岩場，與水景表現有關的元素也與下游有著全然相異的特徵。高加索地區的山岳地帶、或是二戰後的阿富汗等，或許不常見於戰車模型的舞台，但其實這些地方都有著迷人的景緻。水花飛沫到處濺散的景象充滿變化性，不過也需要相當高的製作技術；但也正因如此才有挑戰的價值，並在完成後獲得無與倫比的成就感。

## CHECK 1 流淌著溪流的山形地貌

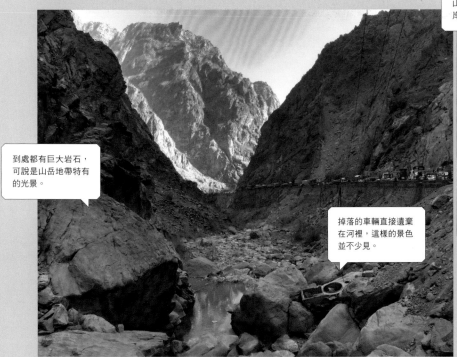

山岳地帶的河川。兩岸是山崖及陡坡。

到處都有巨大岩石，可說是山岳地帶特有的光景。

掉落的車輛直接遺棄在河裡，這樣的景色並不少見。

Photo by Nicholas Dickson/CC BY 2.0

Photo by Peretz Partensky/CC BY-SA 2.0

形成山谷的主因是山上流下的河川會侵蝕地表，因此跟平地的河川不同，河川兩岸多是懸崖或急陡地貌。崖下通常也鋪設有道路，是當地居民的重要基礎建設。靠近河川的地方堆積石頭泥沙，跟下游相比感覺更為大量。由於水深較淺的地方也很多，所以上游流下來的垃圾或漂流木也會堆積在河裡或河岸旁。巨大岩石四處可見也是溪流的一大特色。

觀察產生水花的地方

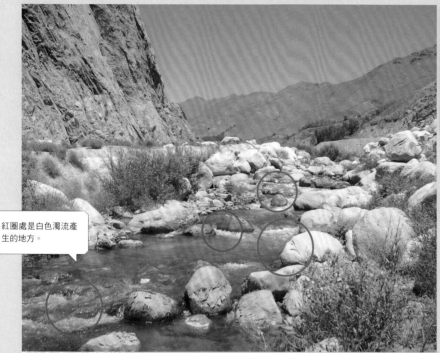

坡度或河底地形會影響濁流狀態及流速。

紅圈處是白色濁流產生的地方。

Photo by Sven Dirks, Wien/CC BY-SA 3.0

跟寬廣的河川不同，溪流的特徵是水流湍急、容易產生水花，換句話說四處可見白色的濁流，高低差處、巨岩周圍以及河底的凹陷處特別容易出現。坡度陡、流速快的地方也需要多加注意，這些水流情況都會影響濁流的長度；若坡度平緩卻有許多白色水花，或是濁流長度很長，看起來都不自然。統整坡度、河底地形、白色濁流的量等各種地形條件並取得平衡，才是塑造寫實溪流的捷徑！參考照片，縝密地規劃製作計畫吧！

湍急水流的細節

在還原上游或流量大的河川時，就需要留意水的形狀。其實水花的量與噴濺程度遠比自己用眼睛觀察或拍攝下來的影片還要激烈。透過模型截取這一瞬間，參考照片來製作會更有張力！雖然河川有時候只會流暢地噴出水滴，但碎裂後噴出壯觀的水花也是很常見的景象。除了如下方照片般整條河面泛起水花的景象，有時也會像右方照片般衝擊岩石而豪邁地炸開！重現這些水花能讓情景模型產生動感，看起來會更為逼真、更有看點。

凹陷的水面與噴濺的水花形成對比，加強了模型的張力。

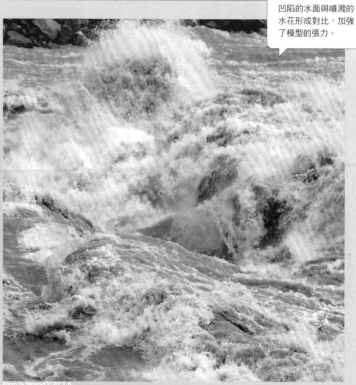

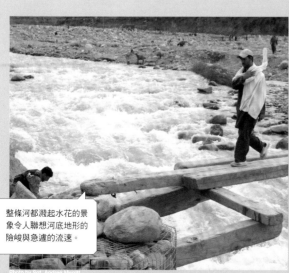

整條河都濺起水花的景象令人聯想河底地形的險峻與急遽的流速。

Photo by Sgt. Andrea Merritt

Photo by Ninara/CC BY 2.0

# Mountain stream
山岳 » texture » 溪流 *River texture*

像是縫合山稜與溪谷般的河川，不僅水勢急促，也呈現與河川下游、池塘等水體完全不同的景色。從激烈強勁的水流中截取躍動感，將其固定在模型裡就能做出令人眼睛一亮的水景表現。

製作／野原慎平

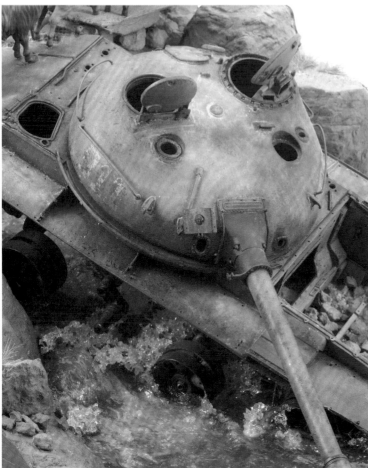

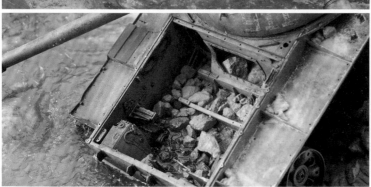

**DATA SPEC**

## The goatherd's trail
*-Afghanistan, 2001-*

在1980年代蘇聯入侵阿富汗的戰爭中，大量的蘇聯車輛被遺留在當地，時至今日這些車輛多成為了阿富汗風景的一部分。阿富汗另一個不得不提的景緻是險峻的山地，而彷彿縫合了山巒與山巒的河流就成為這個作品的題材。在作品設定中，前述的蘇聯戰車從懸崖上墜落並被遺棄，成為當地居民的橋樑。雖然乍看像奇幻異世界風景，但墜崖車輛或被當成橋的戰車等點子，其實是從真實資料照片中得到靈感的。

溪流會穿過具高低差的地形及岩場，因此相當湍急，閃耀又透明的水流生動的模樣是相當具觀賞性的主題。然而，想截取這一瞬間並進行重現頗為困難，需要靈感與相當程度的技術，與一般的水景表現大不相同。在這個作品中，巧妙運用透明環氧樹脂、凝膠、UV膠等相異的素材，成功重現了溪流特有的水流狀態。雖然相較一般河川情景模型需要更多作業量及步驟，但完成後的感動與觀賞性實在無可取代。

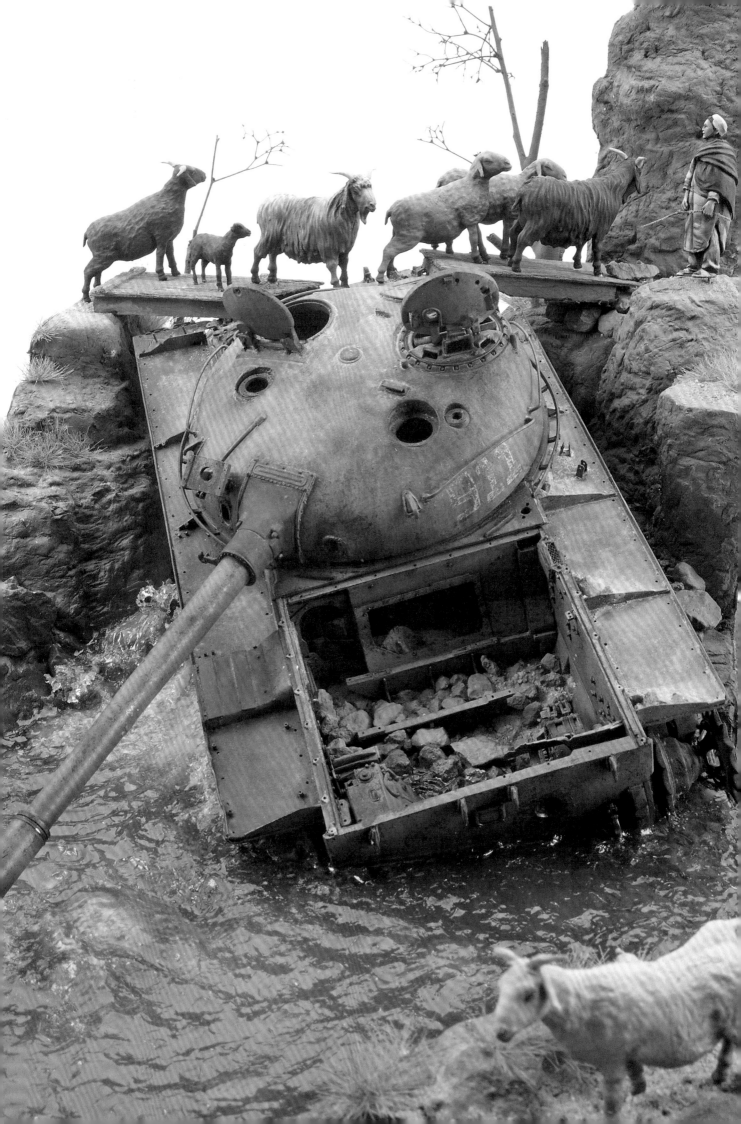

# Mountain stream
## 製作流動於山岳裡的溪流 *River texture*

本作品試著重現義大利或阿富汗山岳地帶的湍急溪流。為了突顯河川流速極快的感覺，泡沫與水花是不可或缺的表現手法。除了透明樹脂以外，還會用到其他素材來製作寫實的水景表現。

STEP

*1*

留心湍急的水流與地形高低差

# 製作山岳地帶的地形

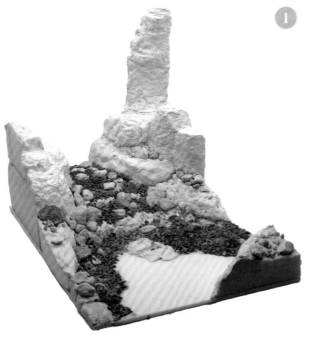

ⓐ先用珍珠板製作地形基底。想像山岳地帶的懸崖，並在中間製作被河水侵蝕的河谷與河底。河底修整成如同階梯般的形狀，並為了加強之後黏土的附著力，用烙鐵在上面開洞。

ⓑ塗上木工白膠後鋪上石粉黏土，並用石頭壓印出真實的岩石紋路。若能準備多個形狀與紋理各不相同的石頭，就能避免壓出來的紋路太過單調。浸在河水裡的岩石會因為被河水侵蝕使銳角被磨圓，所以這裡也要磨削到光滑。

ⓒ暫時配置車輛決定基座大小。接著趁河邊的黏土尚未完全乾燥前，在河底佈置較大的岩塊或石頭。佈置時要想像河川的流向，撒上圓滑的小石頭，最後用MORIN的Super Fix模型固定劑黏住。

ⓓ撒上MORIN的Beach Sand造景用海灘沙，再用畫筆掃平。作業時想像河底的小石頭或砂土因水流而四散移動的感覺，佈置完成後再用MORIN的Super Fix模型固定劑黏住。河川最下層會因疊上多層著色透明樹脂而看不到，直接保持不透明即可。

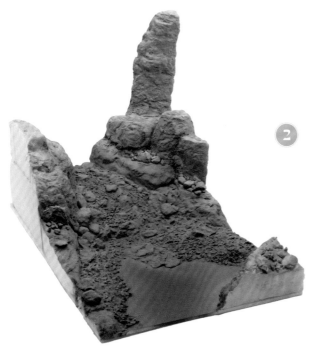

ⓐ水噴上水性底漆補土檢查形狀。之所以選擇水性是因為不會溶解珍珠板，而且也很適合搭配之後用來塗裝岩石及小石頭的壓克力漆。若覺得岩石壓印的紋路不太自然、感覺奇怪，可以重新補上石粉黏土或AB補土進行修正。

ⓑ用噴筆塗裝岩石及河底。岩石露出水面的部分噴上TAMIYA的消光泥土色水性漆，水裡的部分則主要噴上卡其色。為了感受水的深度，水底則噴上卡其→深綠的漸層。最後，為了加強透明環氧樹脂的流動性，在河川部分噴上透明的硝基漆。

# 分階段倒進河水

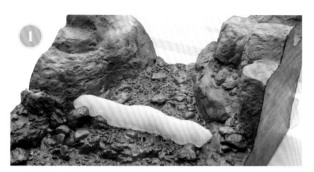

▲在階梯狀的河底倒進透明環氧樹脂。由於直接倒進樹脂會沿著河底流到下游,無法做出水深感,因此要先在各層用土堤擋住再倒進透明樹脂。土堤使用的素材是用熱水軟化過的樹脂黏土。

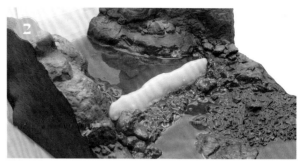

▲透明環氧樹脂的著色使用KATO波音COLOR的綠松色與苔綠色來混合,比例基本為1:1,而越往河底就使用越深的顏色。每一階都倒進2～3層來表現河川的水深感。

▲當透明環氧樹脂完全硬化後就撕下用來當作土堤的樹脂黏土。用熱水軟化過的樹脂黏土也是常用來當作模具的材料,可以輕鬆地撕下來。

▲第1階倒進透明樹脂,完成階梯狀河底的基底了。趁邊緣完全硬化前用美工刀削到平滑。接下來以同樣方式在第2階、第3階倒進透明環氧樹脂。

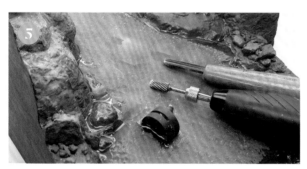

▲透明環氧樹脂硬化後,用雕刻刀或手持研磨機將高低差部分打磨平滑,讓河川上下階合為一體,並做出河川大致的流向。小心不要將河底或岩石削掉了。

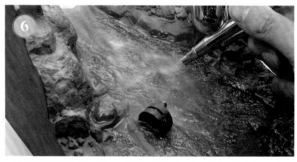

▲塗上透明硝基漆回復透明度。接著用噴筆噴上白色硝基漆,表現水面下產生的白色濁流。

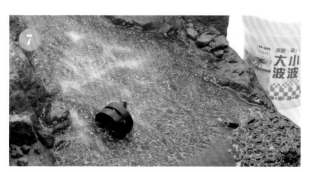

▲緊接著塗上KATO的大波小波,重現河川的蕩漾與流動。

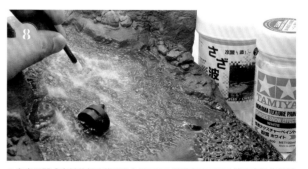

▲在岩石間或高低差部分使用混合了KATO漣漪與TAMIYA情景表現塗料泥(粉雪)的素材來表現水的泡沫。調整情景表現塗料泥的混合量即可塗出漸層般的效果,讓泡沫看起來更自然。

STEP

3

製作被遺棄的戰車並整合進基座中

# 車輛的製作與融入

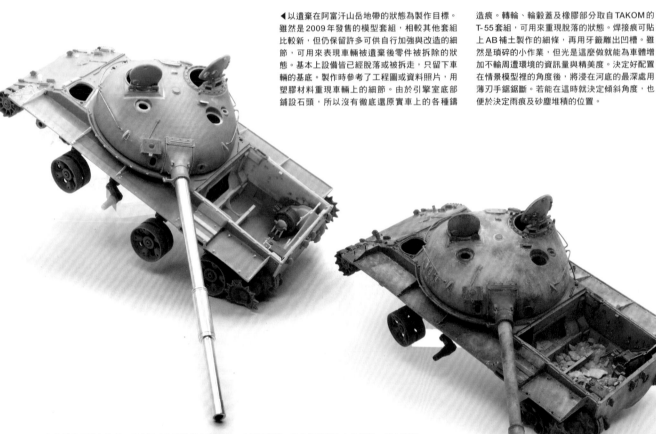

◀以遺棄在阿富汗山岳地帶的狀態為製作目標。雖然是 2009 年發售的模型套組，相較其他套組比較新，但仍保留許多可供自行加強與改造的細節，可用來表現車輛被遺棄後零件被拆除的狀態。基本上設備皆已經脫落或被拆走，只留下車輛的基底。製作時參考了工程圖或資料照片，用塑膠材料重現車輛上的細節。由於引擎室底部鋪設石頭，所以沒有徹底還原實車上的各種鏽造痕。轉輪、輪轂蓋及橡膠部分取自 TAKOM 的 T-55 套組，可用來重現脫落的狀態。焊接痕可貼上 AB 補土製作的細條，再用牙籤雕出凹槽。雖然是瑣碎的小作業，但光是這麼做就能為車體增加不輸周遭環境的資訊量與精美度。決定好配置在情景模型裡的角度後，將浸在河底的最深處用薄刃手鋸鋸斷。若能在這時就決定傾斜角度，也便於決定雨痕及砂塵堆積的位置。

▶塗裝除了褪色表現，用噴筆噴出的鐵鏽表現與引擎室的精密塗裝也都是重點。由於車輛在情景模型中配置成斜的，因此塗裝時要注意重力的方向。具體步驟是先對著整個車輛噴上 GSI Creos 的桃花心木色＋黑色底漆補土，再噴上髮膠當作保護層。接著隨機噴上 TAMIYA 褐色系水性漆或混色後的橘色當作鐵鏽的底色，然後噴上駕駛艙色（日本海軍）＋黃綠色的混色當作褪色後的車輛基本色。最後使用吸取了水或乙醇的畫筆將基本塗裝擦掉。這次整體沒有太多鐵鏽，並在保留較多的褪色面積後進行掉漆加工。最後一步是用 Mr. 擬真舊化液的汙漬棕或自製的橘色追加流下來的鐵鏽，並在水平面撒上色粉，然後用琺瑯漆的溶液固定住。引擎室鋪上小石頭與砂土，用 MORIN 的 Super Fix 模型固定劑黏住。順帶一提，實際遺棄在阿富汗的車輛上也很常見到這樣的光景。

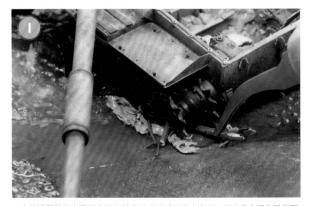

▲由於構圖設計上需要先做好湍急的水流才能固定車輛，因此是在這個階段配置車輛。縫隙間塞進漂流木與廢棄物。

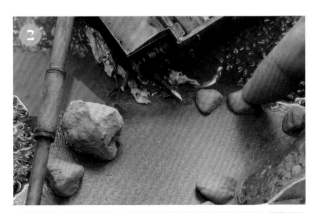

▲平板狀的河底也配置岩石。岩石與小石頭可以用銼刀把底部削平，再黏到河底。完成後，河底隱約可見的岩石可以為河川帶來深邃感。

車輛與基座合為一體，再接著倒進透明樹脂

# 水面的漣漪與修飾

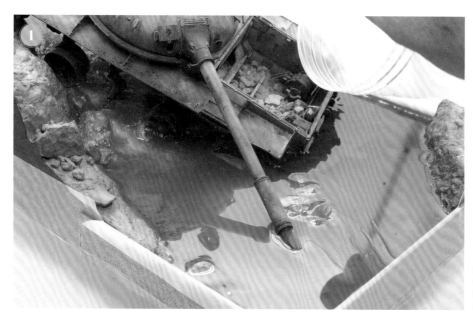

◀固定車輛，在水流停滯的部分也倒進透明環氧樹脂。跟上游相同用KATO的波音COLOR著色，且越往深處顏色越深，表現出水的深度感。此處倒進約3層的透明樹脂。

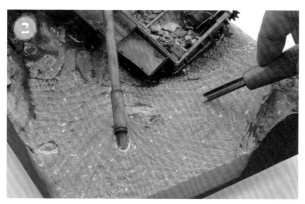

▲透明樹脂硬化後，參考資料或照片並注意水的流向，用半圓雕刻刀削出水流的形狀。

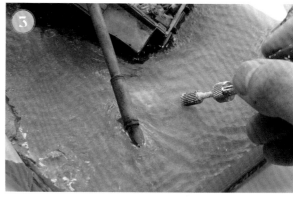

▲使用手持研磨機，將雕刻刀削過的痕跡與凹陷處進一步打磨平滑。盡量意識到自然的水流與波紋，將銳角給削掉並磨出新的水流。

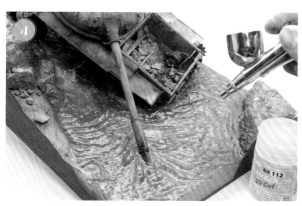

▲塗一層較厚的透明漆，回復水流的透明度。這裡為避免因時間經過而變質，塗上一層厚厚的Mr. Color抗UV超級透明漆III。

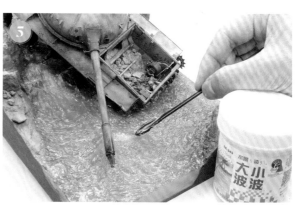

▲跟溪流部分的步驟相同，用KATO的漣漪或大波小波進行修飾。這樣就完成河川的基礎部分了。

STEP

5

重現水流瞬間的躍動感

# 山間溪流特有的湍急水流

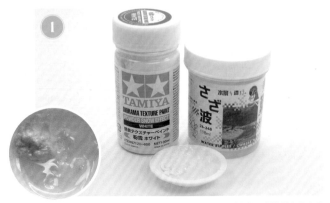

▲在情景模型中，可藉由配置較大的岩石、高低差及障礙物，刻意做出能表現河川水花飛沫的重點地形。泡沫使用的是混合了 KATO 漣漪與 TAMIYA 情景表現塗料泥（粉雪）的素材。

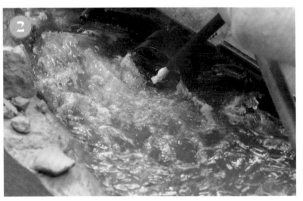

▲塗在浪頭或障礙物的邊緣來表現泡沫。塗太多看起來會很雜亂，只要塗得適當即可。

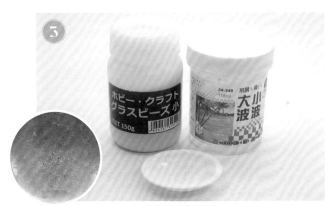

▲水花使用的是玻璃珠（直徑0.5mm左右）與 KATO 的大波小波混合後的膏狀素材。

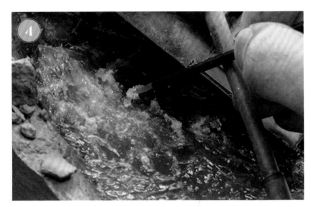

▲以浪頭為主塗上飛濺的水花。塗在剛剛的泡沫部分上方也相當逼真。

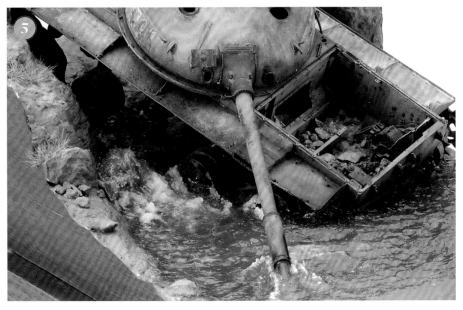

◀如果是流速較平緩的溪流，那麼這個狀態就算完成了。塗上去的大波小波等凝膠類素材會像照片這樣暫時呈現混濁的白色，不過完全乾燥後會回到透明。

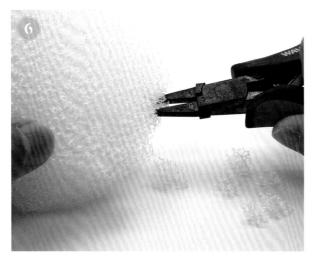

▲接下來製作更有立體感的水花。由於凝膠及透明環氧樹脂做不出河水飛濺的立體感，因此需要先準備軸芯。這次使用撕碎的快乾海綿當作水花的軸芯。

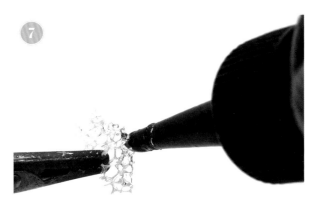

▲快乾海綿塗上UV膠，尤其是尖端希望可以更寫實地做出圓形的水花，因此要重點塗在尖端上。

▲使用UV照射燈使其硬化。反覆進行塗上UV膠與硬化的過程，讓水花的軸芯變得越來越粗。此外軸芯在硬化後也更具有強度。

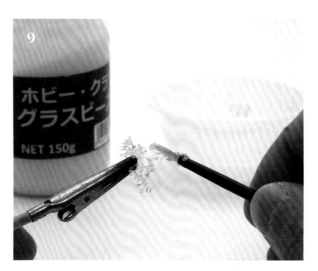

▲軸芯變成理想的水花形狀後，將玻璃珠與KATO大波小波的混合物塗在尖端，形成水花。

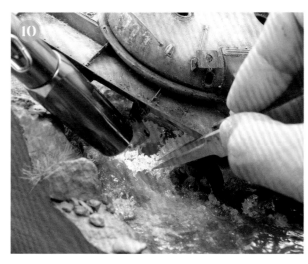

▲將水花黏在水面上。若能盡量配置在岩石縫隙間或高低差部分，看起來會更為寫實。黏著同樣使用UV膠，並用手暫時固定住，接著用UV照射燈使其硬化。物件深處使用筆型的照射燈會更方便。

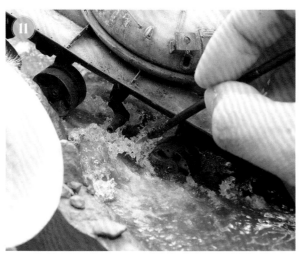

▲最後為了增加與水面的一體感，可以進一步塗上UV膠或步驟❾中使用的玻璃珠紋理凝膠來調整形狀。

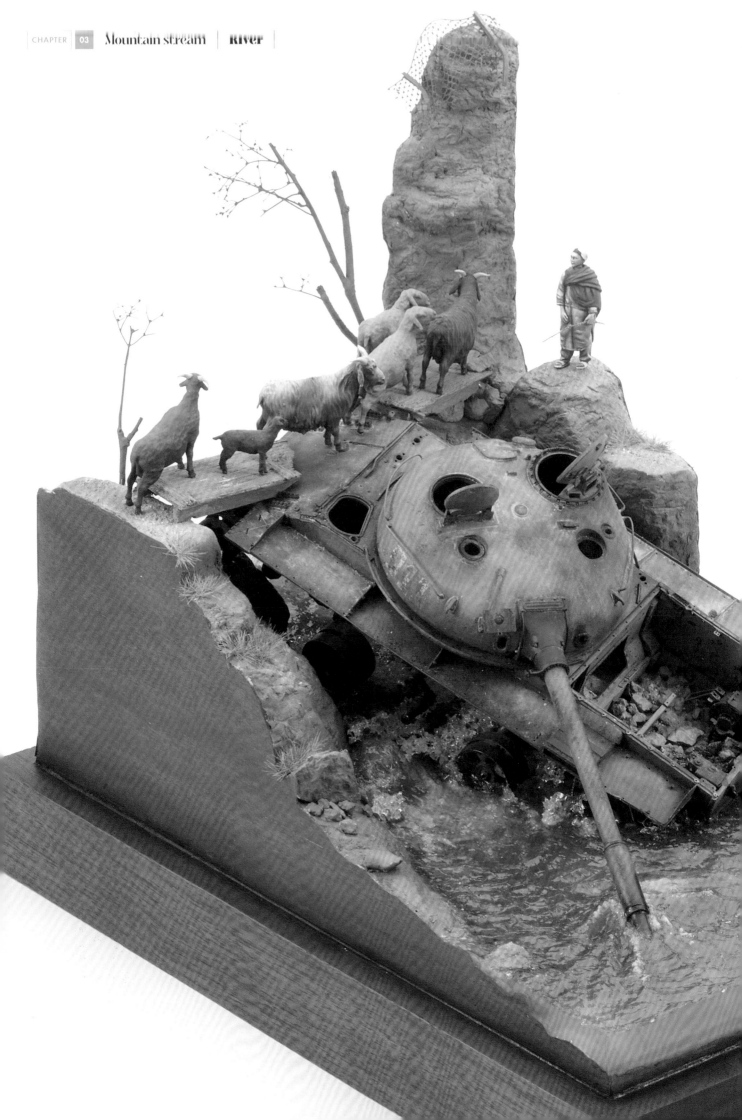

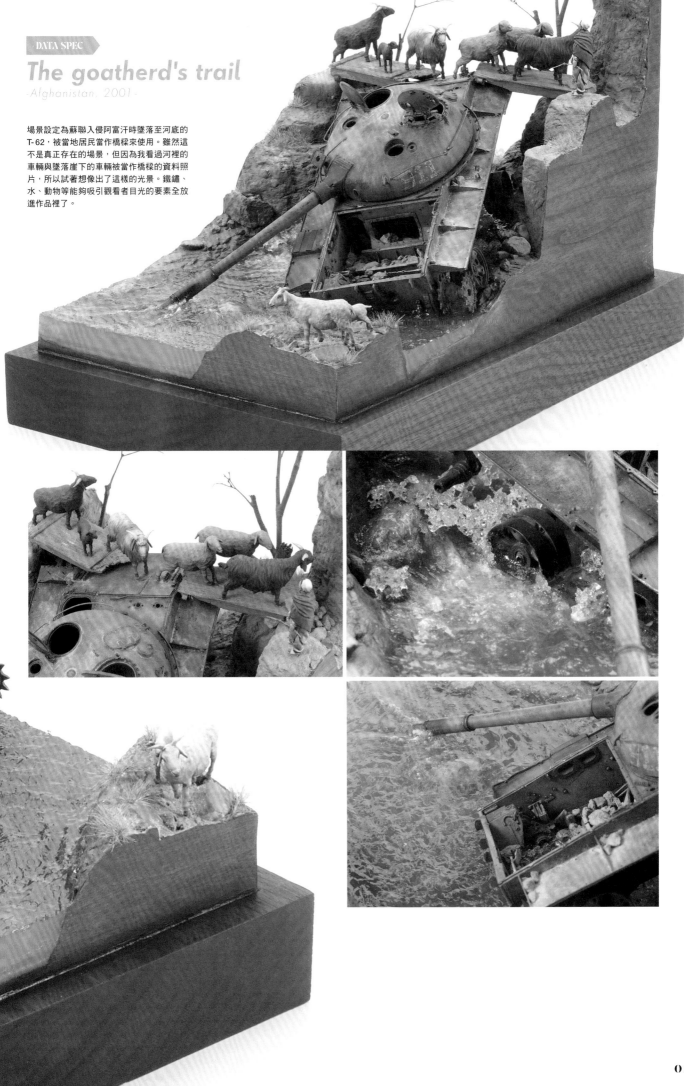

# The goatherd's trail
*-Afghanistan, 2001-*

場景設定為蘇聯入侵阿富汗時墜落至河底的
T-62，被當地居民當作橋樑來使用。雖然這
不是真正存在的場景，但因為我看過河裡的
車輛與墜落崖下的車輛被當作橋樑的資料照
片，所以試著想像出了這樣的光景。鐵鏽、
水、動物等能夠吸引觀看者目光的要素全放
進作品裡了。

水的型態：海

# 海岸的登陸作戰

在各式各樣以水為主題的情景中，「海岸登陸」可以說是最能突顯模型生動感的場面！但也因為受人矚目，所以稍有異樣很快就會被看出來。透過以下說明了解應該注意的重點，才能做出自然的海岸線。

## 左右戰局的大舞台

 *Landing operation*

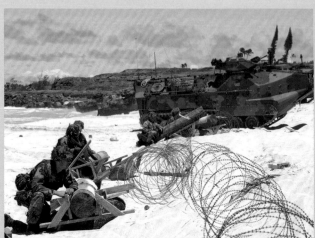

Photo by PH1 Michelle R. Hammond (US Navy)

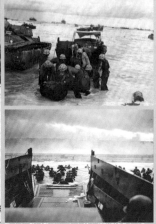

Photo by Chief Photographer's Mate (CPHOM) Robert F. Sargent, U.S. Coast Guard

佔領地的海岸很常成為反攻作戰的關鍵舞台，也是電影題材或描寫戰爭場景的熱門選擇。回顧戰爭史，海岸也常是重要且具決定性的歷史事件發生的地點，二戰後期的諾曼第登陸與硫磺島戰役等等，大家應該都能想到幾個著名場面。登陸中的水陸兩棲車與進攻中的士兵等，都有強烈的動態感。在模型中，登陸的場景也往往充滿張力，不斷拍打海岸的波浪與河川、池塘等其他水景有著截然不同的表現形式。如何重現這些獨特的波浪形狀，是決定作品水準的一大要點。而其困難之處在於作品尺寸會變得有點大，但仍然可透過獨具匠心的場面截取來吸引目光，或是直接呈現特大尺寸的壯觀場面以達震撼人心之效。無論選擇哪種方式，都能成為具有觀賞性的作品。

## CHECK 1 思考要截取登陸作戰的哪一個環節

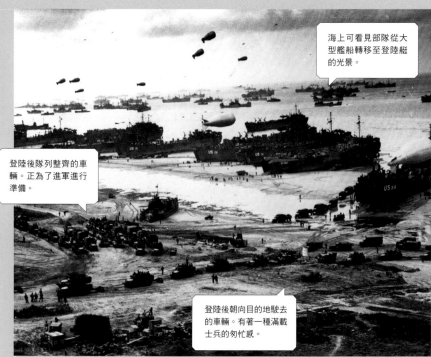

海上可看見部隊從大型艦船轉移至登陸艇的光景。

登陸後隊列整齊的車輛。正為了進軍進行準備。

登陸後朝向目的地駛去的車輛。有著一種滿載士兵的匆忙感。

Source: United States Coast Guard

雖然都稱為「登陸作戰」，但在不同階段與地區，登陸作戰會呈現完全不同的樣貌，既可以是水陸兩棲的戰車在海上衝鋒，也可以是登陸艇衝上海岸放出部隊的場面。此外，是登陸作戰的第一波衝鋒，還是攻佔海岸後正在收拾殘局，不同階段會有不同的描寫，比如衝鋒時與攻佔後，用於登陸的器材便完全不一樣。仔細思考要選擇登陸作戰的哪一個場面，讓情景模型的主題更明確，才能做出精采的作品！

在資料照片中偶爾能看見航空照片，可以清楚看出部隊配置與地形。

Photo by USAAF

## 隨地區、風土不同而風情萬種的海灘

雖然都叫作海岸線，但每個地區與國家的海灘氛圍可說大不相同；除了沙土顏色、海灘遠處可見的建築物或地形，還有隨氣候形成的色彩感與鄉土氣質等等，在各種層面上可說全都有著各自的特色。在製作前就要先選定是什麼地方的海灘，並盡可能參考現代的彩色照片。海底砂石與天氣等也會影響海的顏色。由於是左右整個作品印象的重點，所以沙灘與海的顏色都需要再三考量。

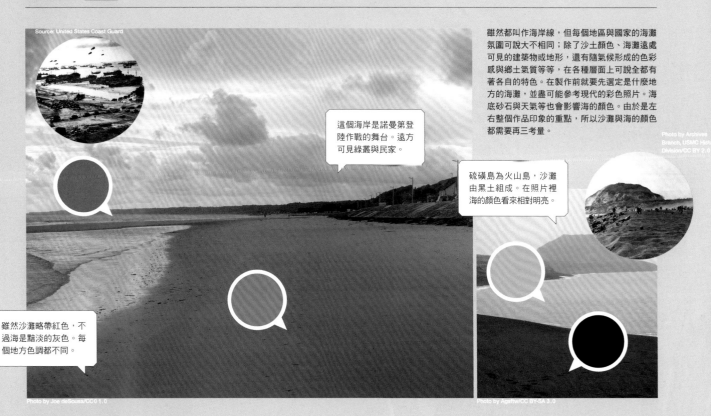

這個海岸是諾曼第登陸作戰的舞台。遠方可見綠叢與民家。

硫磺島為火山島，沙灘由黑土組成。在照片裡海的顏色看來相對明亮。

雖然沙灘略帶紅色，不過海是黯淡的灰色。每個地方色調都不同。

## 掌握波浪的形狀

湧上海岸的波浪像是堆了好幾層扇形的疊層。

波浪的形狀不是固定的，會隨海底地形與障礙物隨機變化，因此製作湧向海灘的波浪時需要意識到這一點。實際的波浪看起來不像是一個大波浪寬廣地連在一起，而是許多小波浪連續湧到沙灘上。另外，波浪越接近海岸會變得越來越破碎，最後形成碎浪（波峰破碎而變得白色混濁），因此白濁的波浪會停在海岸邊，而海上的波浪則不要將波峰塗白，這樣波浪看起來才會自然。若波浪的路線上有人或車輛等障礙物，波浪會分成兩半，所以在障礙物多的情境中，做出許多細碎的波浪看起來會更寫實。

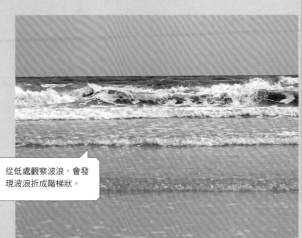

從低處觀察波浪，會發現波浪折成階梯狀。

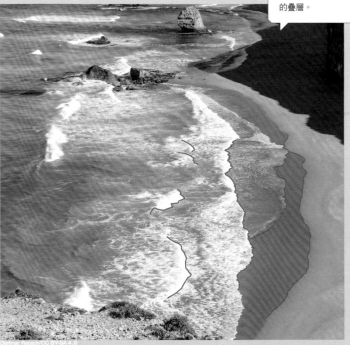

# Beach *Sea texture*

海灘 » texture » 海

海岸的登陸作戰是重要的軍事行動，歷史上也有許多如諾曼第登陸或硫磺島戰役等著名的登陸作戰。雖然登陸因此成為常見的題材，但海灘與不斷湧向岸上的波浪該如何製作、重現呢？

製作／釘宮敏洋

**DATA SPEC**

## First Wave Assault
## Landing on Peleliu Islands
-Peleliu, 1944-

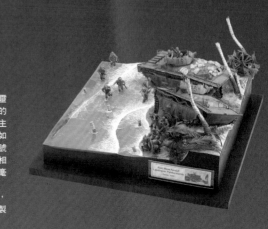

　　釘宮先生幾乎可說投入了畢生精力在製作登陸作戰的大型情景模型，這次的作品正可說是經典題材之一：貝里琉島的海軍陸戰隊登陸場景。作品使用了2輛LVT與眾多陸戰隊員的人物模型，重現最初登島的陸戰第1師。

　　釘宮先生至今完成了無數描寫登陸的情景模型。登陸中不可或缺的沙灘、波浪、海面等製作方法，肯定也是在無數次失敗與實驗中磨練出來的。他的研究成果總是毫無保留地運用在最新作品中，可以發現水的色調與波浪形狀，都考量到了整個作品作為模型的可看性，以及用於水景表現的素材特性。海面與波浪不像風景明信片裡那樣湛藍而美麗，而是配合車輛及陸戰隊員們的制服顏色，調成混濁的淺綠色。

　　釘宮先生至今大多數的作品名牌上都會附上成為靈感來源的圖片。這不僅僅有著作品還原了什麼場景的意味，也有作品必須為此進行大量且精確考證的主張。這次也同樣不只是描寫一支登陸的部隊，而是如名牌的圖片所示，作品配置了與圖片裡LVT相同車號的車輛，並仔細還原與資料照片所拍攝的位置幾乎相同的風景。陸戰隊員的裝備與LVT本身的細節也都毫不馬虎，在製作上務求寫實逼真。

　　今後釘宮先生應該不只會繼續鑽研水的重現方法，還能考量到作品本身的呈現與場景的考證、研究，製作出更具說服力的登陸場景吧！

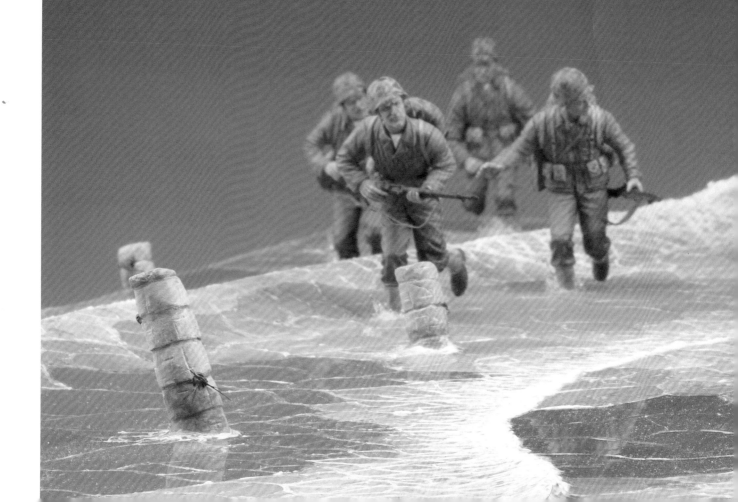

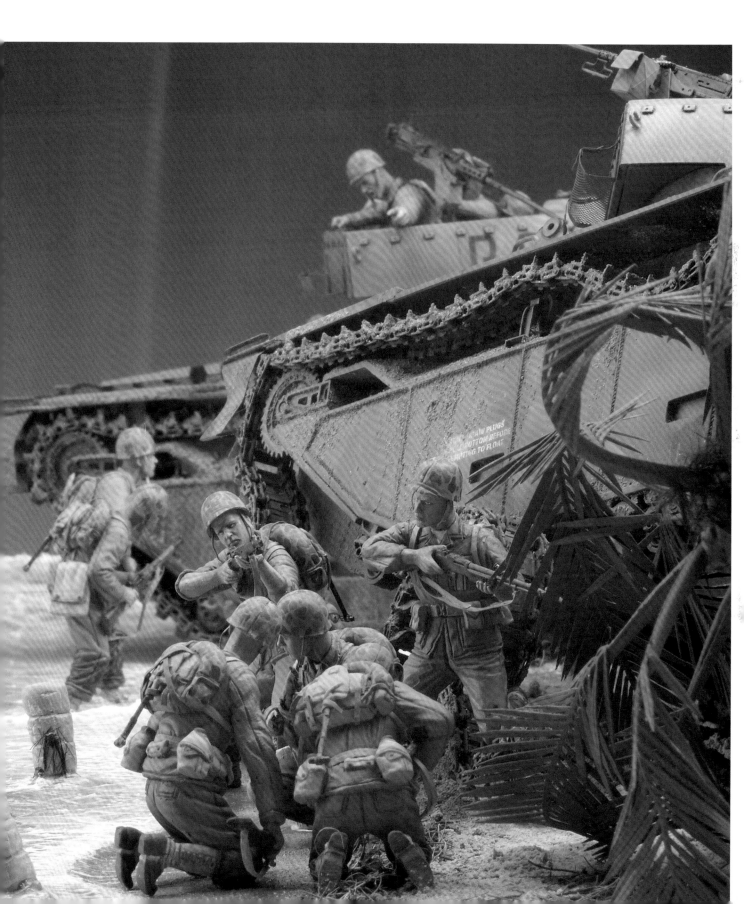

# Beach *Sea texure*

## 製作登陸作戰的海岸

在海邊的沙灘上佈置陸戰隊與波浪來呈現登陸的情景。凹凸不平的波浪僅靠流動性高的透明樹脂很難重現，此外白色浪花也是影響完成度的要素。在以下解說中，將以獨門製作法來挑戰這兩道難關。

STEP

*1*

留意地形與波浪來製作基底

# 波浪與海灘的基座

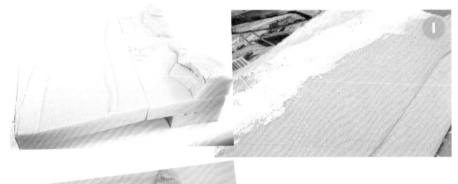

先雕刻珍珠板，為波浪及海岸線的基座塑形。波浪要進一步疊上數層珍珠板做出高低差，雕刻出波浪的雛形。

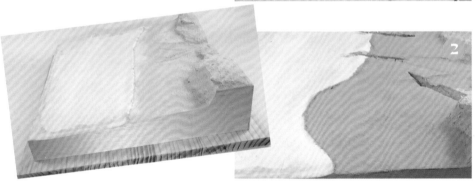

波浪基座使用 Holbein 的壓克力塑型劑（輕質），乾燥後用砂紙打磨處理。海岸線則使用壓克力塑型劑（浮石）。最後在上面鋪上 MORIN 的造景用真沙（TR-02）並黏住固定。

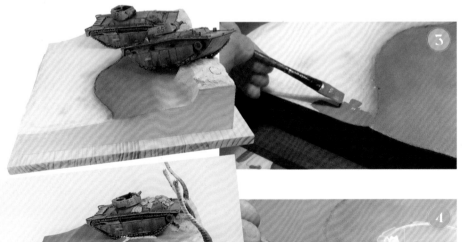

波浪與沙灘邊的濕沙部分用壓克力漆著色。可以在網路上參考當地現在的海洋顏色或觀看電影、戲劇來選擇顏色。在這個階段固定住 LVT。

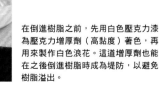

在倒進樹脂之前，先用白色壓克力漆為壓克力增厚劑（高黏度）著色，再用來製作白色浪花。這道增厚劑也能在之後倒進樹脂時成為堤防，以避免樹脂溢出。

描繪波浪的質感

# 仔細上色重現白色波浪

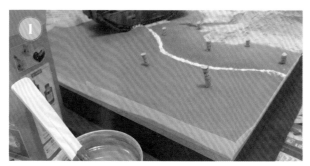

▲用遮蓋膠帶保護基座並形成水面的外圍框架，再倒進用壓克力漆染色色的透明環氧樹脂。樹脂的顏色染得稍微深一點，但還不至於變得不透明。

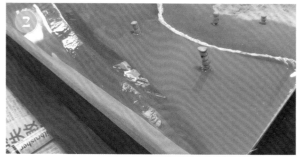

▲用染色過的透明環氧樹脂倒進波浪的第1階。由於透明環氧樹脂黏度低、流動性高，凸出來的部分會變得稀薄，因此要趁樹脂乾燥前不斷用筆將樹脂擠到凸出部分上。

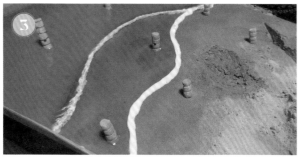

▲接著倒進第2階波浪的透明環氧樹脂（無著色），並在樹脂乾燥後用木工白膠製作防止樹脂溢出的堤防。白膠乾掉後也會變透明。

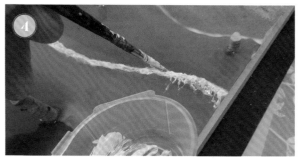

▲透明環氧樹脂硬化後，再次用染成白色的壓克力增厚劑（高黏度）來表現白色浪花。

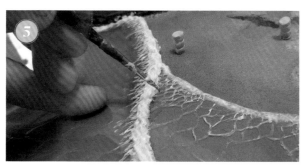

▲從波浪前端到內側仔細畫上網紋狀的白色波浪。這裡可以一邊參考照片或網路資料，一邊重現白色波浪的特色。作畫時調整塗料的濃淡，越接近岸邊就加入越多增厚劑，做出自然寫實的漸層。

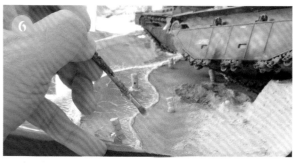

▲用透明環氧樹脂及畫筆塗裝第3階波浪（波浪最前端）。重現閃耀的水時，應該沒有比擁有美麗光澤的透明樹脂還好用的素材了。

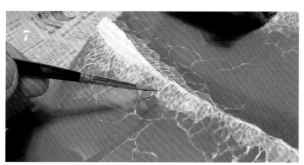

▲用稀釋後的白色壓克力漆表現白色浪花。在這之後局部重複步驟❹、❺、❼，畫出寫實的波浪景象。

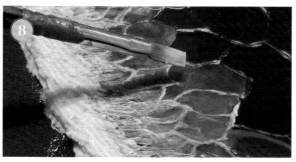

▲網紋狀波浪的內側也要用白色壓克力漆塗裝。越接近岸邊塗裝得越薄，做出自然的漸層效果。

# STEP 3

說到最適合海灘風情的植物就是！

# 製作椰子樹

▲首先製作椰子樹的樹幹。樹幹的芯使用鐵絲製作，接著用石粉黏土捏塑出樹幹本身。樹幹不要都是同一大小，而是有各種尺寸，配置到情景模型裡看起來才不會單調，也更美觀均勻。

▲石粉黏土硬化後用雕刻刀割出樹皮的紋路。樹幹前端用方便捏塑的AB補土塑形。

▲葉子使用日本紙創發售的〔A-31〕椰子葉。葉柄用AB補土製作，並用鐵絲串接起來。

▲完成的椰子葉。葉子刻意做得歪歪扭扭的看起來更自然。葉柄根部保留剩下的鐵絲，用來當作與樹幹連接時的軸芯。

▲將葉子黏合到樹幹上。因為設定上是被轟倒的樹木，所以葉子傾倒且有所破損。之後再用噴筆或畫筆上色，再種到基座上。

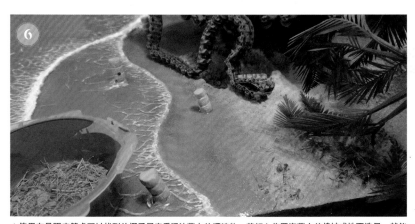

▲使用在量販店等處可以找到的椰子屑來重現沙灘上的漂流物。若細心佈置海灘上的植被或地面造景，就能與波浪相映襯托，做出逼真寫實的情景。

*Spec column*

## 椰子樹的顏色與特徵

●椰子樹分布於熱帶地區，生長於叢林或海邊。葉片為成排纖細的小葉，表面則有蠟質，顏色為深綠色。樹幹生長後常常朝某個方向傾倒，樹皮則呈現明亮的米色。

注意登陸時的躍動感及活潑鮮明的動作

# 製作車輛與人物模型

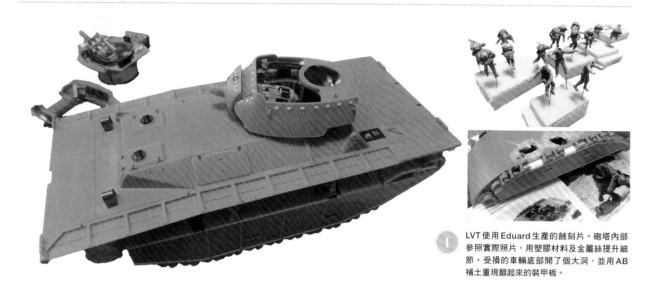

① LVT 使用 Eduard 生產的蝕刻片。砲塔內部參照實際照片，用塑膠材料及金屬絲提升細節。受損的車輛底部開了個大洞，並用 AB 補土重現翻起來的裝甲板。

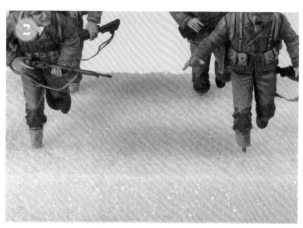

▲人物模型改造自威龍及 MASTER BOX 發售的產品。將浸在水中的部分切斷，然後將黃銅線當成軸芯塞進去。配置到基座時要先考量到水深，再決定要切斷的長度。

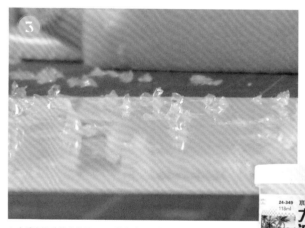

▲士兵奔跑時的水花用 KATO 的大波小波製作；先放在塑膠板上使其硬化，接著再撕下來移植到海面上。

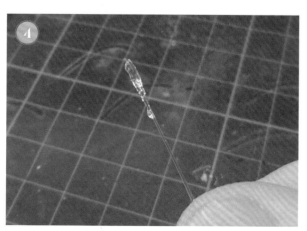

▲加熱透明的模型零件框架做成長條狀，再黏上 KATO 的大波小波製作成較高的水柱。跟先前做好的水花一起使用在模型中。

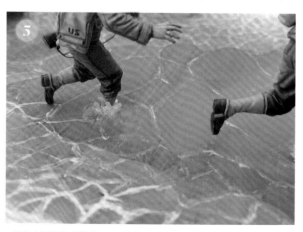

▲固定人物模型，然後將 KATO 的大波小波或步驟❸製作的水花黏在腳邊，與海面融為一體。步驟❹製作的水柱也視情況配置在恰當的位置。

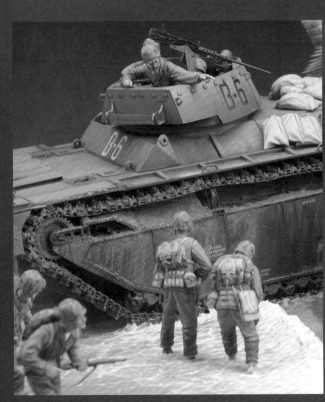
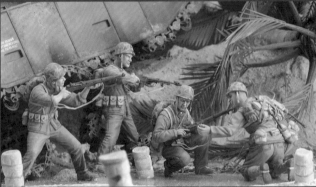
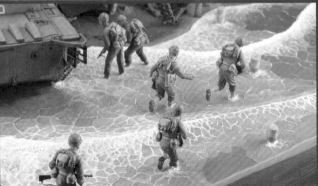

DATA SPEC

# First Wave Assault Landing on Peleliu Islands
-Peleliu, 1944-

貝里琉島的海岸除了有像本作品這樣由大半沙子構成的沙灘外，也有滿地是被打上岸的珊瑚殘骸、地面凹凸不平的岩石海岸。即使是在著名的諾曼第登陸中，每個登陸點也各有砂石地、石頭海岸、懸崖等各式各樣的地貌。想以登陸作戰為主題製作情景模型，最好先查詢登陸地點的海岸有什麼面貌與特徵。

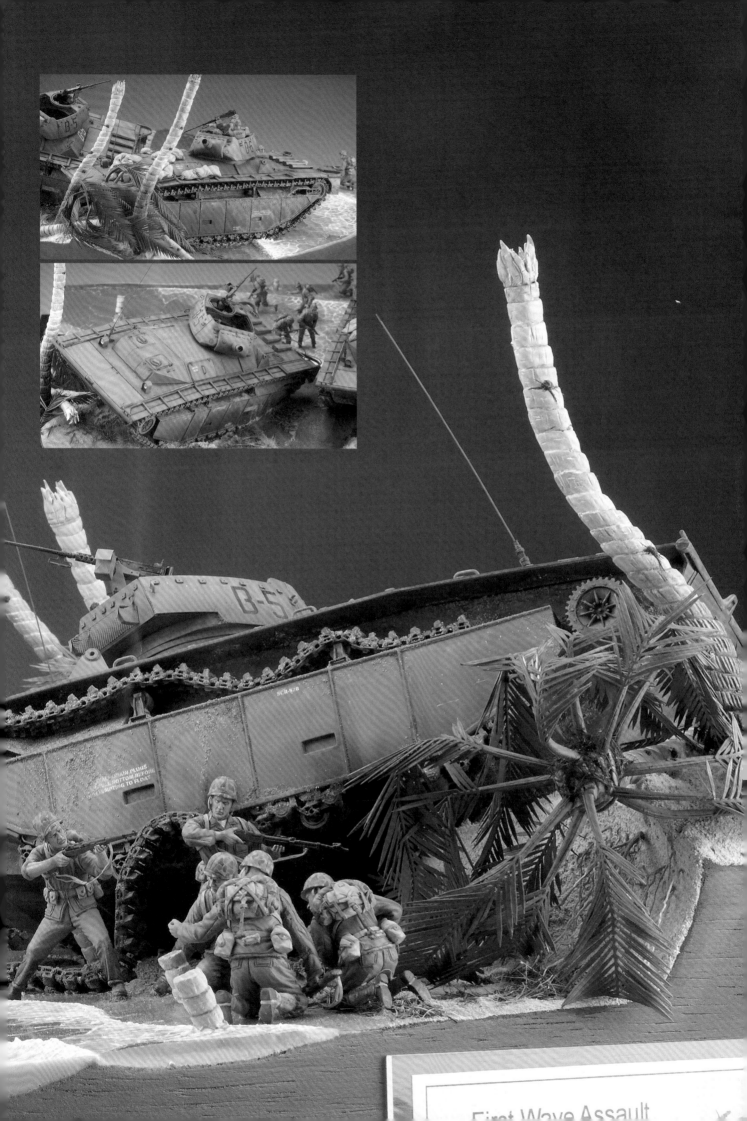

First Wave Assault

製作／釘宮敏洋

# BEGINNING OF THE END

對AFV模型家而言，應該沒什麼機會製作波浪；即便製作了海邊情景，一點小波浪也很足夠了。然而若是大規模的登陸作戰，波浪的完成度將大幅影響作品的可看性。擅長描繪這類登陸作戰的釘宮先生，可說是AFV界的波浪大師。

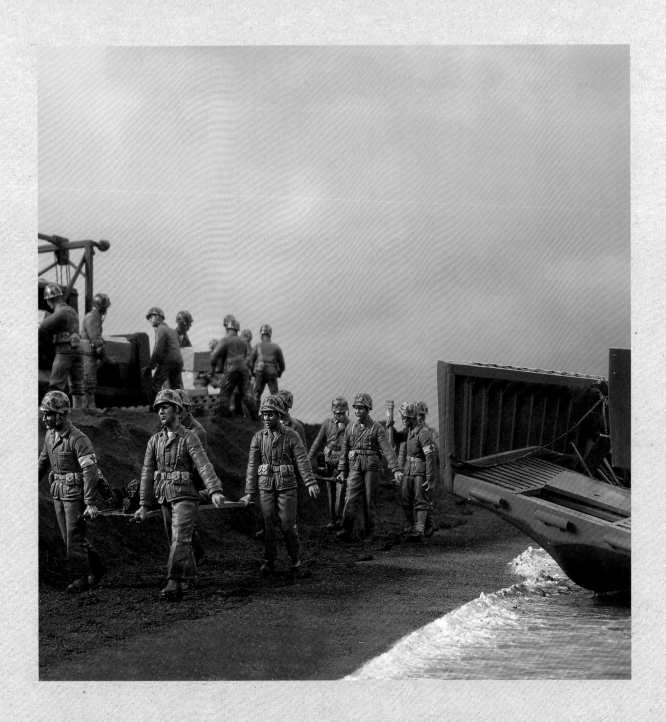

**DATA SPEC**

## Beginning of the End

Iwo Jima, 1945

這是描繪硫磺島登陸戰的作品。作品最引人注目的亮點，怎麼說都還是那栩栩如生的海岸風景。打到LCVP及DUKW的波浪，以及海岸線上的水花等等，都是重現度極高的水景表現。基座用壓克力塑型劑製作，並在其上方用水晶樹脂與壓克力增厚劑做出波浪。想重現形狀變化複雜多樣的波浪，反光的控制很重要，白色浪花與水面之間不同的反光感也是值得注意的一點。

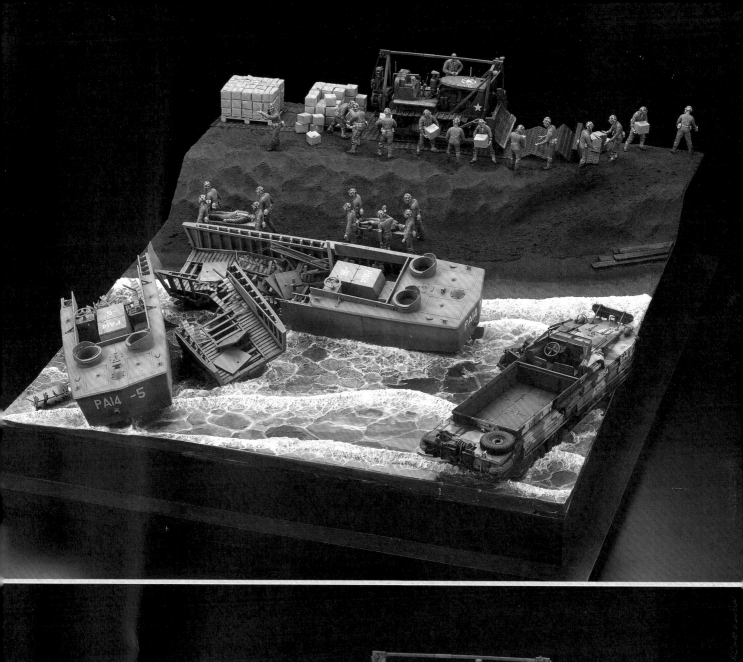

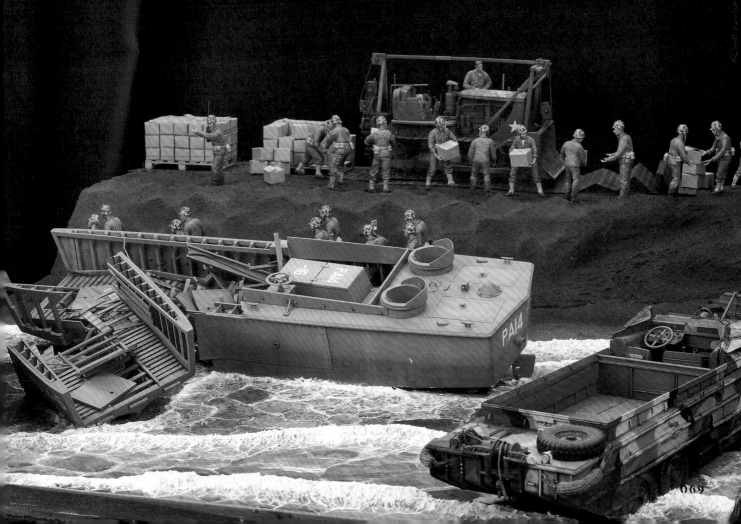

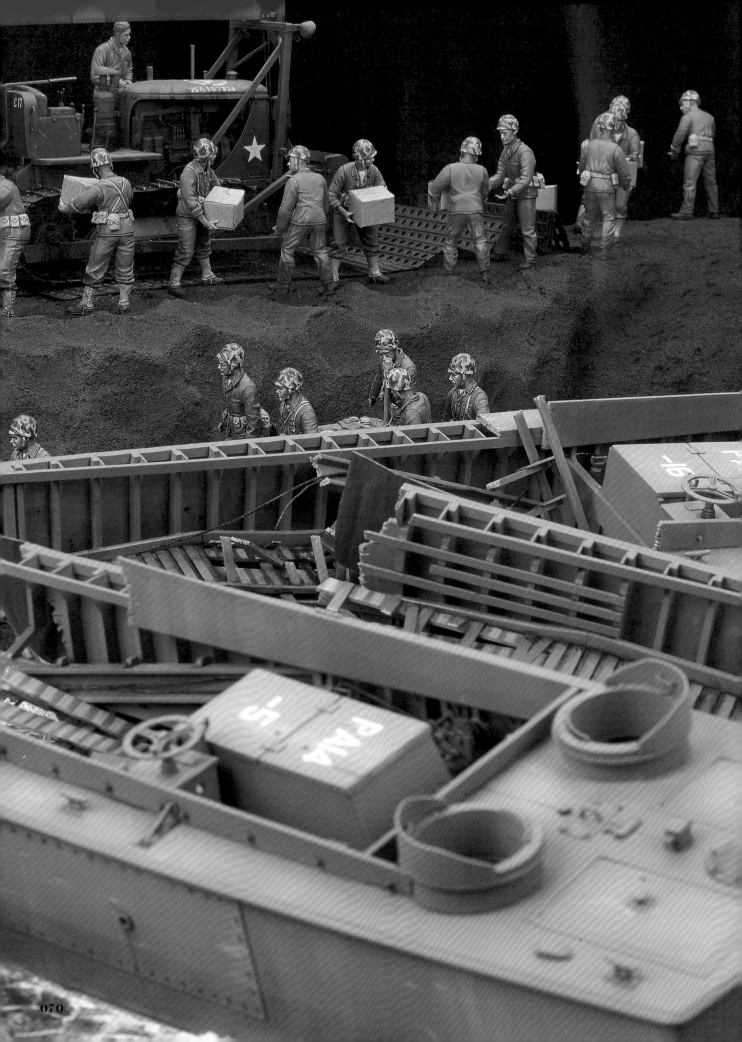

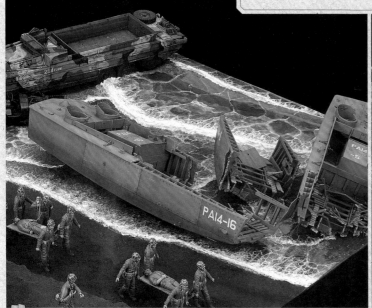

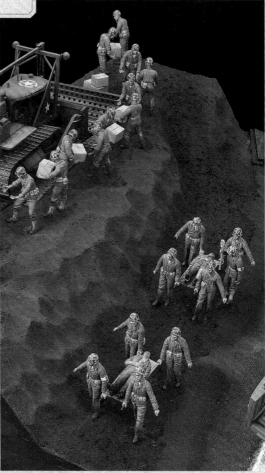

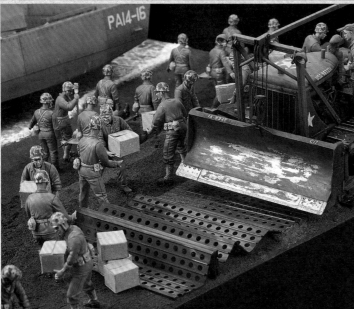

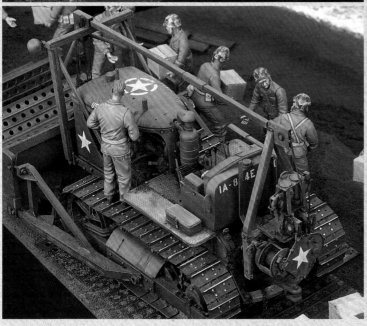

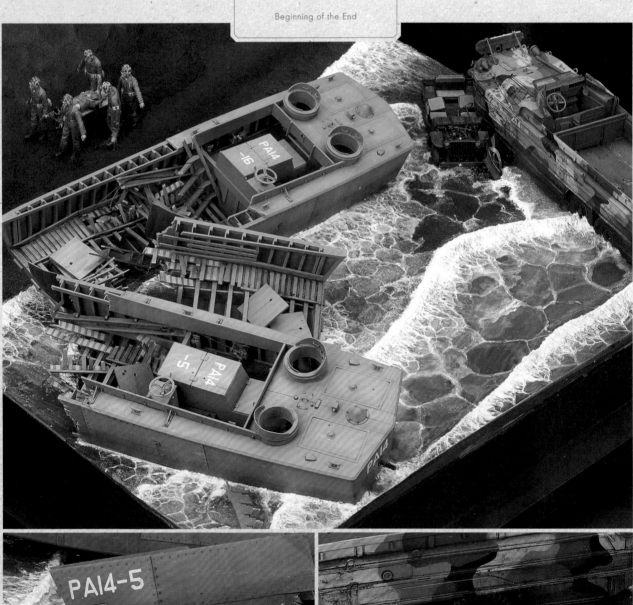

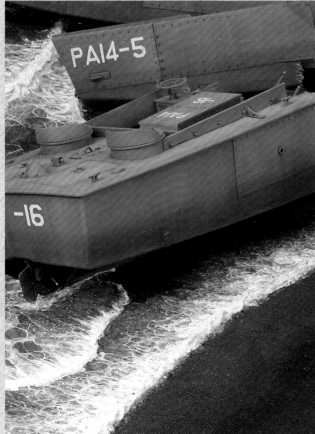

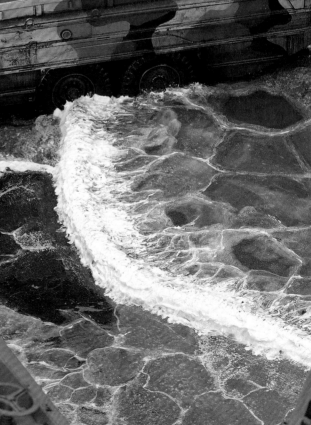

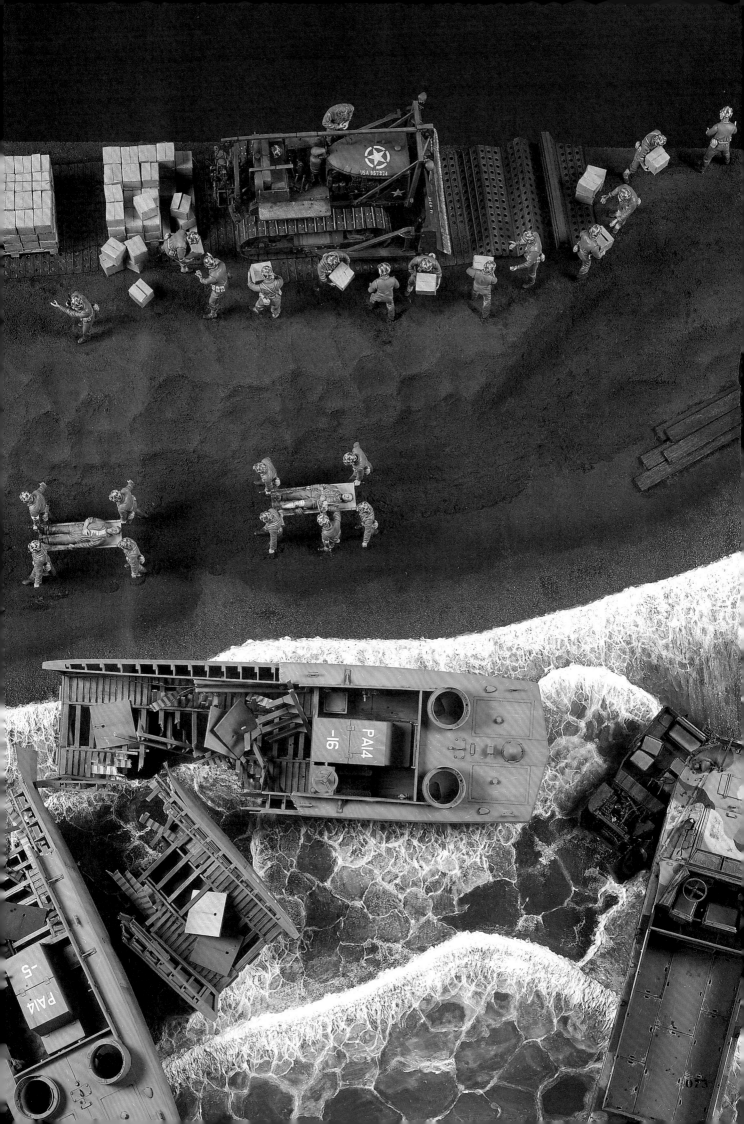

水的型態：海

# 水陸兩棲車與船舶的尾跡

使用船舶的情景模型可說是水景表現的經典主題，但船開過形成的尾跡隨速度及船型各有不同。請參考實際的資料照片，觀察並掌握真實的尾跡會是什麼樣子。

## 登陸用艦艇不可或缺的尾跡

*Ship trajectory*

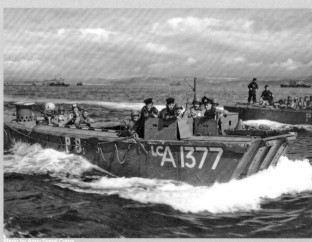

Photo by Army Signal Corps

Photo by W.wolny

Photo by Signal Corps Archive

船的尾跡是船艦模型的情景表現中不可或缺的要素。雖然活躍的舞台與陸地上的戰車完全相反，但令人意外的是，即使是在1／35比例的情景模型裡，水陸兩棲車、登陸艇等也往往需要採用這樣的表現手法。陸戰隊的車輛行駛於海上時的躍動感，或是大海的波浪都是製作上的重點！另外，像是越南戰爭裡在寬廣河流中移動的哨戒艇，也能透過尾跡表現出哨戒艇當下的狀況。然而，不同地區、氣候以及水深都會影響水的顏色，即使說是海洋卻有千變萬化的特徵；反之若能慎選水的顏色，就能大幅提升作品的說服力。船艦開過造成的波濤與浪花形狀，也可以展現船艦航行的臨場感及海洋的凶險。希望各位能找出想描繪的景象或充滿當地特色的海洋表現再著手進行製作。

**CHECK 1 觀察航行的尾跡**

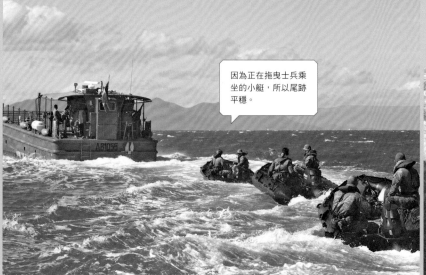

Photo by U.S. Marine Corps photo by Staff Sgt Daniel Wetzel

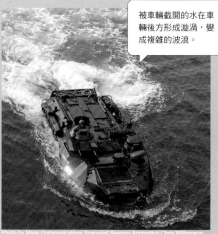

Photo by Mass Communications Specialist Seaman Apprentice Chris Williamson

重現尾跡時需要注意的是船的形狀與速度，尤其速度格外重要；緩慢航行不會產生大的波浪，而加速時則有劇烈強勁的波浪。反過來說，透過尾跡的波浪大小，即可表現出船艦航行的速度。若做出船上乘員一派輕鬆，但尾跡波浪洶湧的作品，看起來會很不和諧。跟製作其他情景模型相同，只有釐清自己到底想做出什麼樣的景象，才能完成主題明確、逼真而有說服力的作品。

> 因為正在拖曳士兵乘坐的小艇，所以尾跡平穩。

> 被車輛截開的水在車輛後方形成漩渦，變成複雜的波浪。

## 2 水的顏色如何令人感受到遠近感？

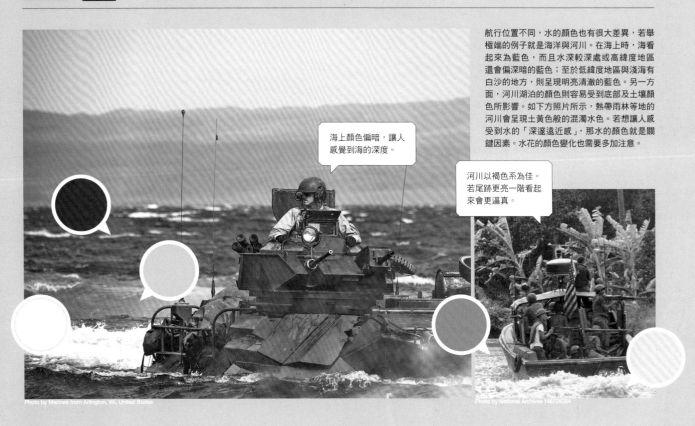

航行位置不同，水的顏色也有很大差異，若舉極端的例子就是海洋與河川。在海上時，海看起來為藍色，而且水深較深處或高緯度地區還會偏深暗的藍色；至於低緯度地區與淺海有白沙的地方，則呈現明亮清澈的藍色。另一方面，河川湖泊的顏色則容易受到底部及土壤顏色所影響。如下方照片所示，熱帶雨林等地的河川會呈現土黃色般的混濁水色。若想讓人感受到水的「深邃遠近感」，那水的顏色就是關鍵因素。水花的顏色變化也需要多加注意。

> 海上顏色偏暗，讓人感覺到海的深度。

> 河川以褐色系為佳。若尾跡更亮一階看起來會更逼真。

Photo by Marines from Arlington, VA, United States

Photo by National Archives 148728284

## 3 波浪的形狀相當於戰車情景模型的地面造景

水陸兩棲車或登陸用艦艇的船頭形狀與一般的船艦並不相同，被擠開的水會形成與一般船隻截然不同的波浪。登陸用艦艇的船頭設計優先考量到登陸的難易度，因此呈現扁平狀。當登陸艇航行時，與其說是劃開波浪，不如說更像乘著波浪前進，所以尾跡也頗為獨特。如右方照片所示，水陸兩棲車的前端為圓形，前進時像是把水擠開，而波浪則依循船頭形狀向外擴散。由於速度不能再加快，因此不會形成擴散到遠處的大波浪。隨著船艦與車輛種類，或是當地天氣的不同，波浪的形狀也是有著各式各樣的面貌。

> 在船身周圍產生起伏微小的波浪並呈現群青色。

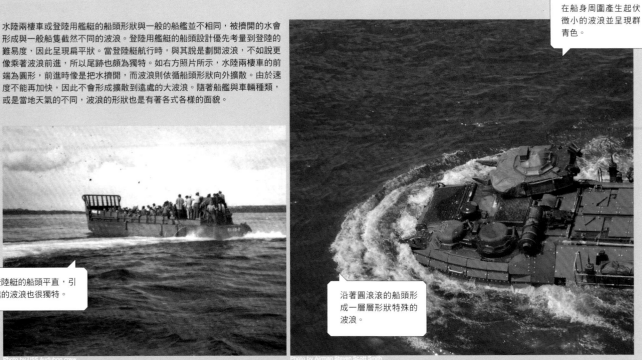

> 登陸艇的船頭平直，引起的波浪也很獨特。

> 沿著圓滾滾的船頭形成一層層形狀特殊的波浪。

Photo by USS Audubon crew

Photo by Airman Steven Scott Smith

# Landing Ship
## *Sea texture*

登陸艇 »texture» 海

登陸用艦艇與水陸兩棲車跟一般的船艦相比，不論形狀還是航行動力都大不相同。那麼，此時形成的尾跡波浪會呈現什麼樣子呢？除了AFV模型外也精通船艦模型的年輕模型家，將挑戰其獨特波浪的製作。

對AFV模型家而言，製作海面可是一大難題！不過，製作本次作品的加瀨先生是同時事精船艦模型與戰車模型的二刀流，完美做出了毫無破綻、生動傳神的作品。

製作海洋等以水為主體的作品時，或許各位會認為需要用到大量的樹脂。不過，加瀨先生僅使用珍珠板及一些簡單素材便還原了大海的景緻。除了用顏色深淺表現海水的深度，直接活用作品基座的珍珠板顏色這個點子也令人讚嘆不已！如此簡便的方法，即使是對初學者而言也平易近人。

DATA SPEC

## D-Day Landing
*Normandy, 1944*

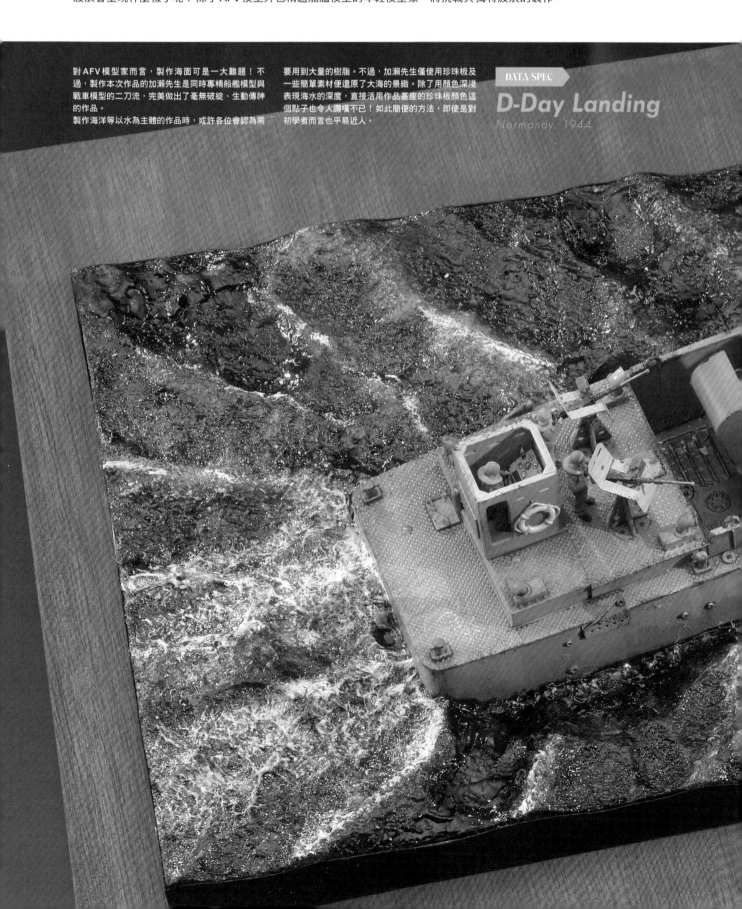

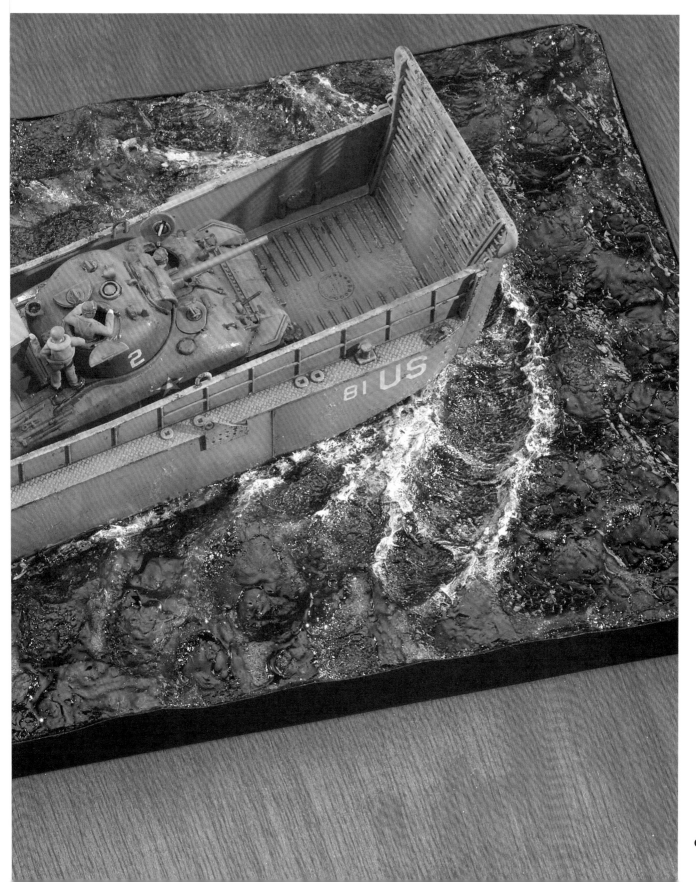

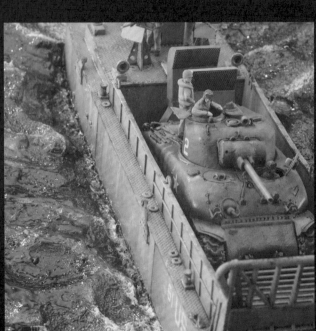
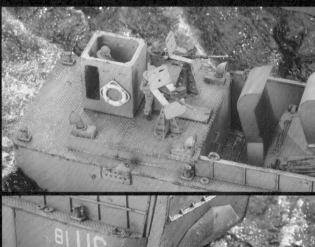
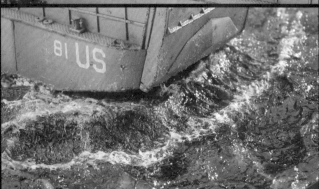

DATA SPEC

# D-Day Landing
*Normandy, 1944*

加瀨先生說道:「在這幅水景表現中需要注意,登陸艇無論如何也只是時速最多16km左右的盒形船,形成的波浪與一般的船頭浪大相逕庭。因此,我將船艦速度及波浪動態放在心上的同時,也參考影像資料等形塑波浪與浪花;反之,沒有涉及的一般海面則極力避免畫出白色的浪花,海面越接近遠洋的地方越平靜,只會剩下蕩漾的海水,因此我在留意高低差的同時也盡力做出平緩的海面。」

AFV模型裡講到海,通常就會想到水陸兩棲車與登陸用艦艇。如果要跟海洋一起製作這些與普通的船不同的載具,那麼以上的思維就顯得相當重要了。

波浪與白色浪花的做法由當地海象及車輛形狀、速度所決定,無法一概而論波浪就應該呈現什麼樣子。這也就是說,細心觀察實際的海洋再進行製作,是完成優秀作品最重要的一件事。

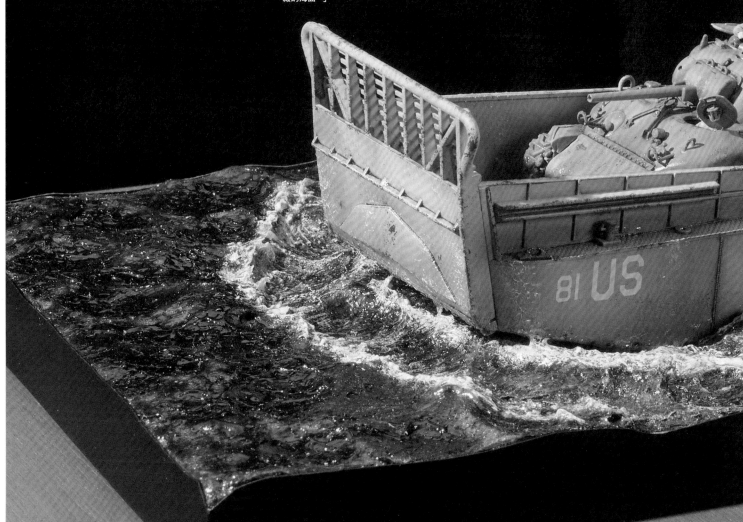

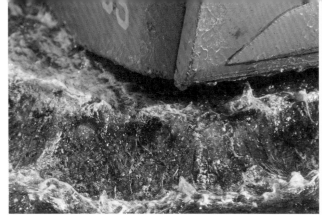

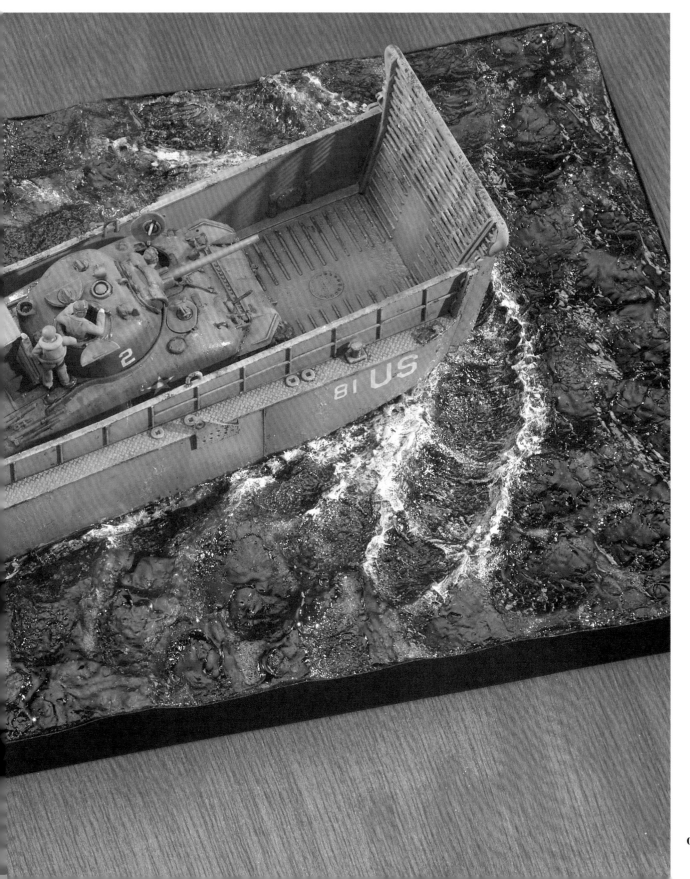

# Landing Ship *Sea texture*

## 製作在蕩漾的波浪間前進的登陸艇

在本作品中重現了登陸用艦艇特有的波浪形狀與白濁感。此外作品不使用透明樹脂，而是將不透明的海面當作基底，直接在上面塑造出海水的透明感。

**STEP 1**　製作大海特有的波浪與地形

## 波浪的基底與質感的再現

▲考量到簡便性與時間，構想出用加熱的金屬湯匙熔解珍珠板表面的方式來做出波浪的高低差。力道上輕輕敲打即可。

▲做好波浪的高低差後，接著對珍珠板進行底色的塗裝。對著波浪較深的位置噴塗混進3成白色的藍色，同時波峰周圍則保留珍珠板原有的顏色。

▲完成底色後，在海面塗上海洋的紋理。這次使用的是 AMMO 的「LAKE WATER造水劑」。因為是水性素材，所以不會溶解下層的珍珠板。塗厚一點並均勻塗到整個基座上。

▲在波浪較深的位置用 KimWipe 擦拭紙拍打，拍出波浪的紋理。塗料乾燥後會呈半透明，底下的珍珠板及塗裝後不同深淺的波浪顏色會浮現出來。

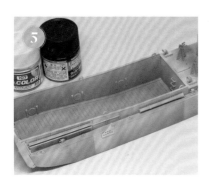

▲在等待基座乾燥的期間，著手進行 LCM 的塗裝。想像鹽害及褪色使船身漆色變白的狀態，並用混了白色的塗料及噴筆進行塗裝。

▲請記得模型為1／72比例，並用沾取壓克力漆的海綿來做出掉漆表現。雖然這個步驟是要塑造海邊的鐵容易生鏽的自然現象，但要注意做過頭會讓船看起來像廢船。

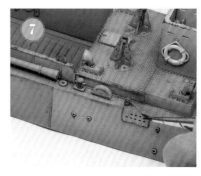

▲用琺瑯漆仔細畫上墨線及雨痕。以剛才擦上去的掉漆處為起點畫出流下來的鐵鏽也是很有效果的表現手法。

刻劃細節以表現躍動感

# 製作登陸艇前進的尾跡

*Spec column*

### 用AMMO輕鬆重現水景

AMMO的「ACRYLIC Water」系列是能夠輕鬆重現海洋、河川或池塘等水面的無酸樹脂類素材。產品出廠時已經著色完成,可依照想製作的水色挑選,性質為方便使用的水性。因為是以製作情景模型為目的的產品,250ml的大容量也是優點之一。如這次範例所示,就算不使用透明環氧樹脂,也能簡單地重現逼真的水景。含稅各1980日圓。

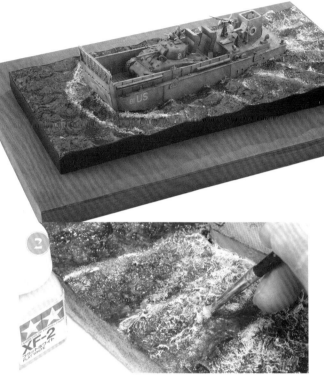

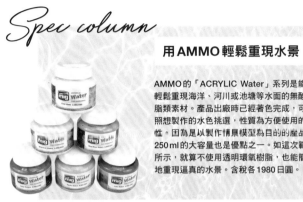

▲DEEP WATER造水劑乾燥後,用TAMIYA的白色琺瑯漆以乾掃的方式塗裝白色浪花的基底。此時不是隨意任何一處,而是針對船頭及尾跡等處塗上浪花。

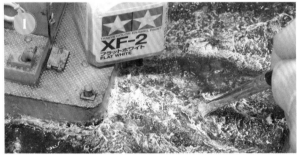

▲LCM在車體後方有螺旋槳,因此這個位置與其他船艦相同會產生波浪及混濁的白色浪花。考量螺旋槳的位置與數量來製作波浪及浪花,看起來才會自然。

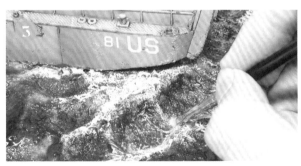

▲重現LCM緩慢湧起的波浪。在波浪較高的海面上,像這種形狀的車軸曾被波浪抬起,如上方照片那樣一瞬間離開水面。因為不是以高速航行,所以車體側面不太會產生白濁的浪花。

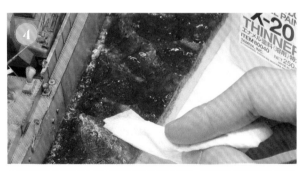

▲浪花做得太過頭的地方可以用琺瑯漆的溶液擦掉。由於海面在完成後是非常顯眼的部分,因此需要像這樣視整體狀況進行微調,直到做出理想中的海面。

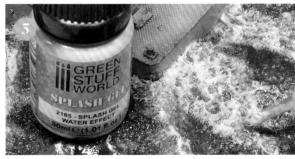

▲塗好白色浪花後,為了保護並使浪花泛出光澤,可以再塗上一層GREEN STUFF WORLD的「飛濺凝膠」。海面以外的船體側面等地方也輕輕拍上凝膠,做出海水潑灑的效果。

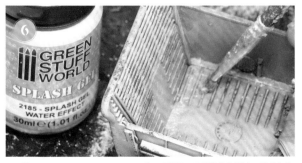

▲同樣用GREEN STUFF WORLD的「飛濺凝膠」還原船內的浪沫,提升與海面的一體感。不過注意做過頭看起來會很不自然,只要使用少許的量即可。

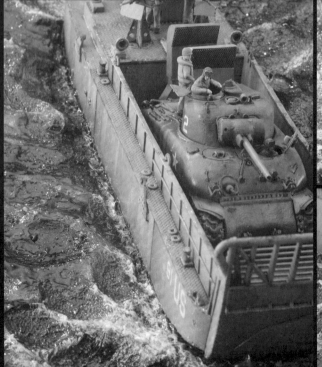

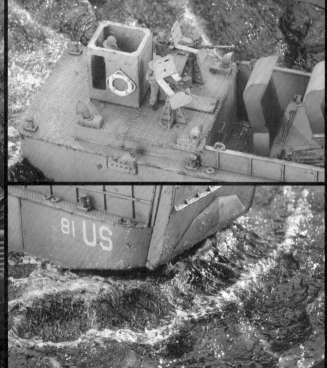

DATA SPEC

# D-Day Landing
*Normandy, 1944*

加瀨先生說道:「在這幅水景表現中需要注意,登陸艇無論如何也只是時速最多16km左右的盒形船,形成的波浪與一般的船頭浪大相逕庭。因此,我將船艦速度及波浪動態放在心上的同時,也參考影像資料等形塑波浪與浪花;反之,沒有涉及的一般海面則極力避免畫出白色的浪花,海面越接近遠洋的地方越平靜,只會剩下蕩漾的海水,因此我在留意高低差的同時也盡力做出平緩的海面。」

AFV模型裡講到海,通常就會想到水陸兩棲車與登陸用艦艇。如果要跟海洋一起製作這些與普通的船不同的載具,那麼以上的思維就顯得相當重要了。

波浪與白色浪花的做法由當地海象及車輛形狀、速度所決定,無法一概而論波浪就應該呈現什麼樣子。這也就是說,細心觀察實際的海洋再進行製作,是完成優秀作品最重要的一件事。

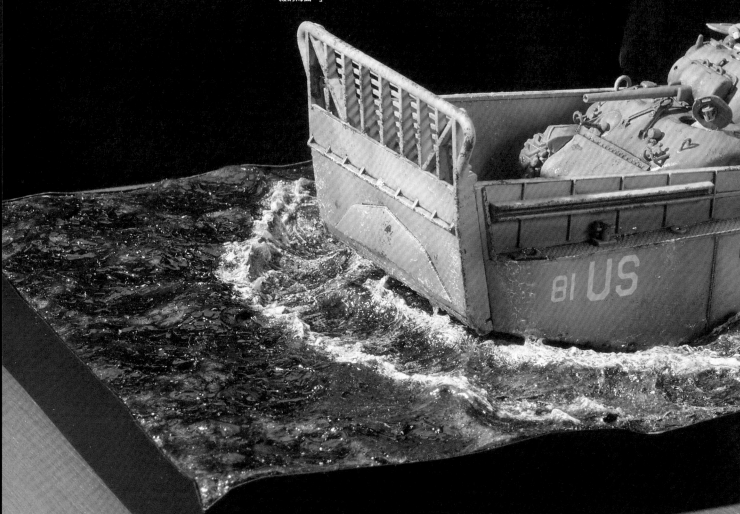

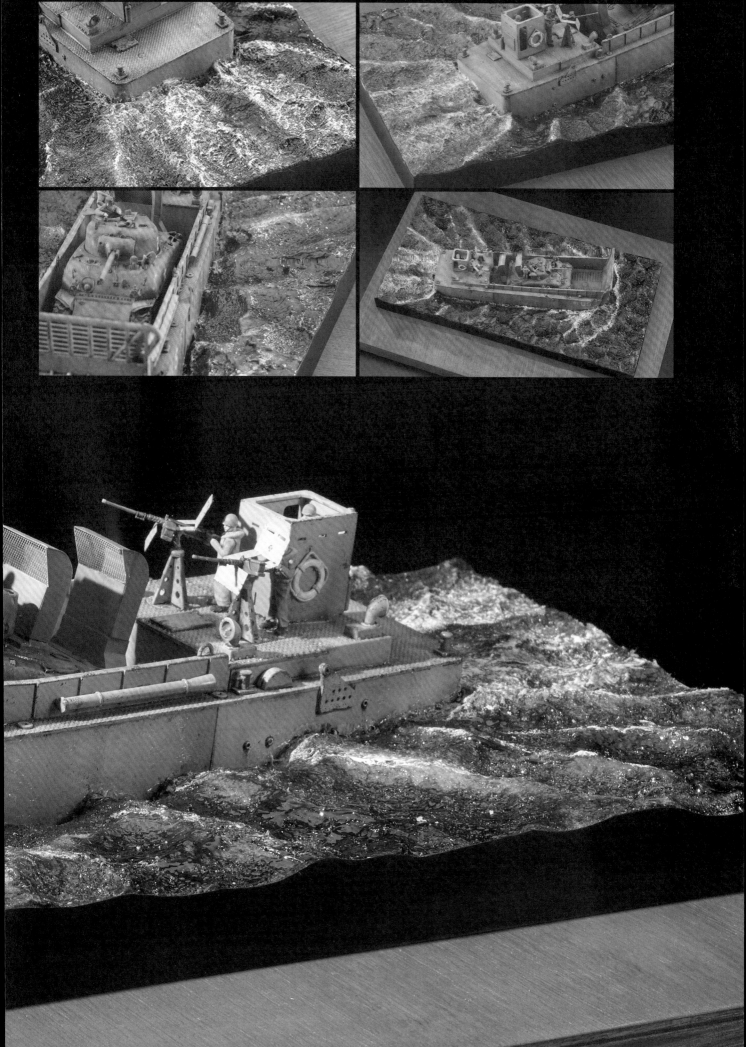

水的型態：清澈的水

# 重現水下世界

重現水下世界可以說是模型特有的表現手法之一！截開部分水景並製作成能從側面欣賞的作品，雖然做法頗為困難，卻也有著相當吸睛的效果。一起思考該截取什麼樣的場景吧！

## 充滿未知魅力的水下情景模型

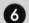

*Clear water*

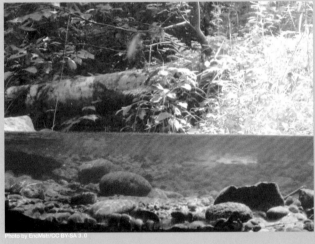

Photo by Bureau of Land Management Oregon and Washington/CC BY 2.0

Photo by EncMatr/CC BY-SA 3.0

Photo by Lamiot/CC BY-SA 4.0

水中景緻只有在水族館等地方才能多少看到，在日常生活或是戰場照片中幾乎沒機會見到。透過情景模型展現充滿未知魅力的水中與水底，讓觀賞者留下深刻的印象。雖然思索出與戰場相關的情境需要靈感，但作為情景模型作品是非常吸引人的主題！舉例來說，遭到破壞而遺棄在水中的車輛，與美麗的水下風光能形成強烈對比，可創造出生與死相互映襯、隱含作者訊息的具挑戰性的作品。實際製作時，既然都使用了透明度高的樹脂，那麼也會想做出逼真的水中游魚或水草。當然地，每個地區的水中色調不盡相同，不過考量到模型想呈現的樣貌，應做出如同箱庭世界般有著獨特特色彩的作品。

## CHECK ▶ 1 想呈現水中的什麼給觀賞者？

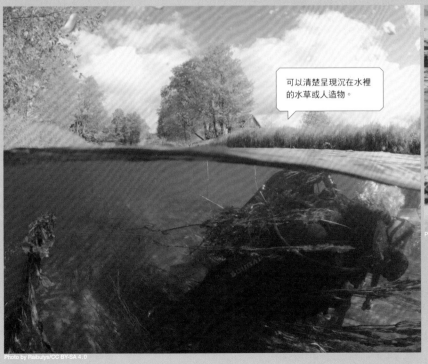

可以清楚呈現沉現在水裡的水草或人造物。

Photo by Raibulys/CC BY-SA 4.0

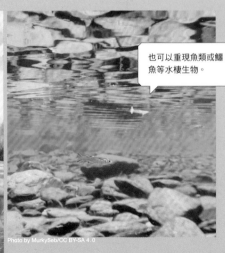

也可以重現魚類或鱷魚等水棲生物。

Photo by MurkySeb/CC BY-SA 4.0

不只是製作出「水」，也需要思考要將沉在水中的什麼要素當作主題。水裡面的要素多得令人意外，舉凡有魚類等生物、河底的石頭及地形、水下植物以及沉沒的戰車等人造物件。如果不將這些要素各自均衡地配置在作品中，那麼作品主題就會變得模糊難辨，比陸地上的情景模型更難理解。相反地，若能清楚確定好主題，就可以做出相當吸引人的情景。請各位縝密規畫後來挑戰吧！

> 若水清澈透明，就能清楚看到石頭顏色，因此要注意用色。

> 石頭有各式各樣的色調與大小。有些類型只存在特定地點。

Photo by Kevstan/CC BY-SA 3.0

水下情景模型會清楚呈現直到水底的景色，因此水底的精細程度也會直接影響完成度。河川上下游的石頭、岩石大小截然不同，生長的藻類與水草等植被也有著許多差異，有時可能還有貝殼等生物的遺骸。此外，每個地點的石頭也是五顏六色不盡相同，若生有藻類也會改變石頭表面的色調。如果能仔細雕琢，水底會比一般地面上的景色更為搶眼。斟酌想放入作品的要素並細心佈置，才不會被認為是作品馬虎、敷衍。

Photo by Fir0002/CC BY-SA 3.0

CHECK ▶ **3**  表層的凹凸起伏會影響清晰度

跟毛玻璃看不清另一側的原理相同，水的部分會因表層的凹凸影響水的清晰度，特別是情景模型的截面最好仔細打磨到光滑，才能從側面清楚看見水中的景色。如果沒有處理好，好不容易完成的水下世界就會變得模糊不清，可惜了整個作品。相反地，水面部分要是光滑無比則會顯得不自然，因此即使要犧牲些許清晰度，也應該做出寫實精緻的水波，才能與截面部分形成良好的對比。就算水的部分經過著色也要盡量打磨光滑，這樣仍可以清楚地看見水裡的風景。截面的處理可說是製作中最需注意的步驟之一！

> 若表面產生波紋，光會在水面漫射而看不清水底。

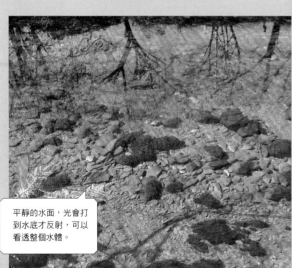

> 平靜的水面，光會打到水底才反射，可以看透整個水體。

Clear water at Penmachno by Richard Hoare/CC BY-SA 2.0

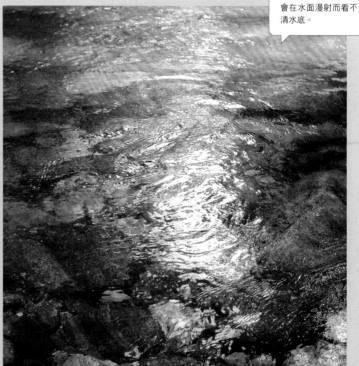

Photo by Dbulathwatta/CC BY-SA 4.0

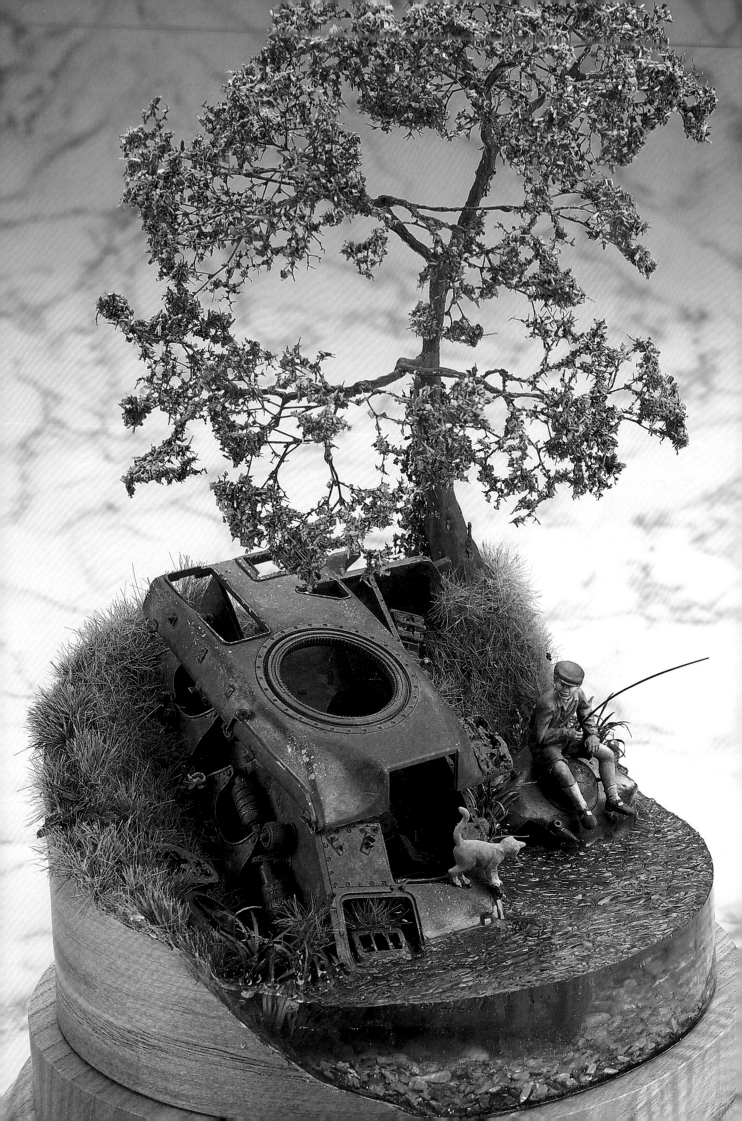

# Clear water

*River Texture*

在前面的章節中欣賞的都是與水有關的外側景色，而在這裡我們則要介紹重現水中情景的水下世界。先設定作品的界線並截取水中風景，就可以做出如同水族箱的美麗作品。

製作／野原慎平

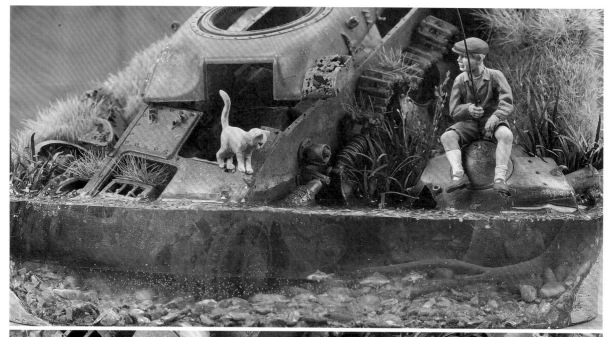

**DATA SPEC**

*Fishing buddies*

France 1946

水具有軍事模型中少見的「反光」與「透明」等要素。這種質感與暗沉、無反光的鐵鏽完全相反。刻意引入這樣的要素與鐵鏽做對比，可以相互襯托彼此的特色，看起來也更吸引目光。這個作品想像的是二戰後的法國，重現了在河邊釣魚的少年與貓相遇的情景。生鏽腐朽的戰車、透明度高的河川以及周圍的樹木綠茵，各自看來都相當鮮明奪目。

藉由情景模型，可以還原只能在水族館裡才能看到

的水下世界。使用透明環氧樹脂，就可以在完成後欣賞河底細節、水中魚類及水草等水裡面的事物，可說是情景模型特有的表現手法。

但想在作品側面做出水的截面，就必須思考自己要截取情景的什麼地方，而且若是截面不夠清晰、沒有完全透明，那麼在完成後也無法欣賞水中情景。雖然製作門檻稍微高了些，也有一定的限制，但如果順利完成就能表現出最精美的獨特世界觀！

# Clear water *River Texture*

## 重現透明的河水

因為水中也成為欣賞的對象，所以河底等處的細節就不能馬虎。此外，水本身的氣泡也要盡可能消除，並將截面打磨光滑。

STEP 1

**重現淹沒的腐朽鋼鐵**

# 製作被廢棄的車輛

▲腐蝕的戰車選用法國的R35。套組則選用HOBBY BOSS的R35套組，這款套組重現了戰車的駕駛室。車輛部件則拆下或製作成破損狀態。因為是被廢棄在水邊，所以鐵做出腐蝕的感覺。

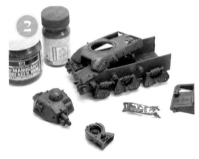

▲底色的塗裝以Mr.桃花心木色底漆補土為主，再零星塗上褐色系的硝基漆。接著改用水性漆等壓克力漆，追加鐵鏽的效果。

▲為了做出掉漆效果，先噴上髮膠當作剝離劑。注意不要噴太厚。

▲塗在髮膠上的壓克力漆用沾了水或乙醇的畫筆就能輕鬆擦掉。一邊改變顏色一邊進行這個步驟，就能畫出複雜具有層次的鐵鏽表現。

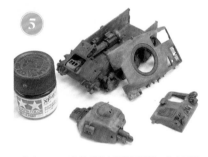

▲塗上TAMIYA的褐色系水性漆再擦掉，多次反覆這個過程就能漸漸看到腐朽、風化後的鏽蝕感。

▲接著重現殘留車輛基本塗裝的狀態。雖然基本色會噴到髮膠這層保護層上，但我還想表現褪色狀態，所以在局部噴上黃綠色或天藍色等淺色。

▲接著繼續進行掉漆作業！如果使用乙醇，不只能強力擦掉塗料，水性漆的顏色也會如褪色般發白，活用這個特性就能重現隨時間變質的質感。

▲為了增添異件感及高光，可以疊上多層水性漆。使用海綿進行掉漆作業看起來更顯逼真。

▲完成鐵鏽的塗裝。接著暫時配置到模型上，然後追加因河水造成的經年變化來提升完成度。

為完成後仍可以看見的部分加上色彩

# 重現河底

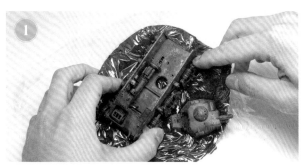

▲雖然難度較高，但基座裁切成圓形，然後捏塑陸地、斜坡與河底。在黏土完全乾燥前鋪上食品保鮮膜，接著埋進車輛及部件。這麼做可讓車輛服貼地面，又能避免弄髒車輛並輕鬆從底座上取下。

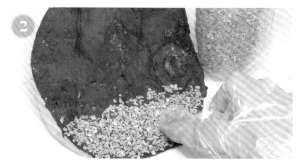

▲在河底部分的黏土完全乾燥前撒上碎石頭，然後用手指輕壓埋進去。碎石頭需還原河川的石頭，因此選用角度圓潤的種類。中～大尺寸的石頭則視比例配置進去。

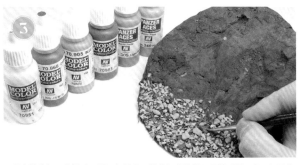

▲用水性漆細心塗裝碎石頭。如果是一般的河底塗裝不用做到這一步，但因為這個作品裡最精彩的看點就是水中，所以要如同陸地的地面造景般仔細塗裝，提高作品的完成度。

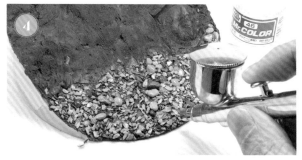

▲河底噴上透明硝基漆當作保護層。噴出光滑面後，倒進透明環氧樹脂時流動性會變好，也比較不容易冒出氣泡。

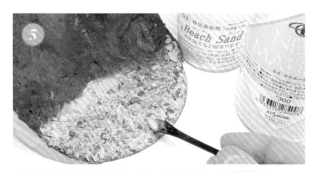

▲在石頭縫隙撒上MORIN的Beach Sand造景用海沙，再用畫筆掃均勻。

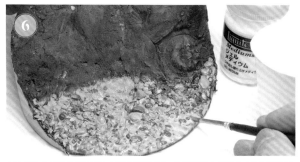

▲砂石浸入壓克力增厚劑的水溶液進行固定。如果是沒有光澤的土壤素材會使用消光的增厚劑，但如果想做出光澤，使用增厚劑的水溶液最為有效。

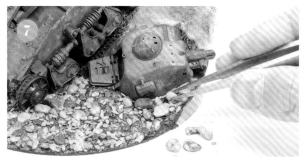

▲暫時配置車輛，並用小石頭塞滿不自然的縫隙。在大的物件旁放上較大的石頭，這樣的河底配置看起來會更為自然。

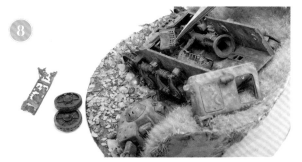

▲剩下的車輛部件也在這個階段暫時配置上去並思考構圖。若配置時能意識到河水的流動，想像破損的部件會流到什麼位置，那麼寫實感會更上一層。

STEP

3

車輛與河邊上種上植物，表現歲月經過的感覺

# 重現植被

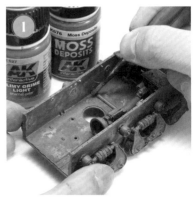

▲為車輛做最後加工。水邊會受植物或苔蘚侵蝕，在幾乎快沒入水中的角落位置，可用琺瑯系的舊化塗料重現青苔附著的樣子。

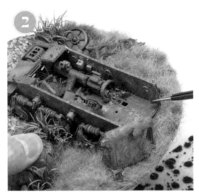

▲在靠近岸邊的位置貼上miniNature的青苔。同時配置落葉或枯葉能感受車輛經過漫長時間的洗禮，看起來也更加逼真。

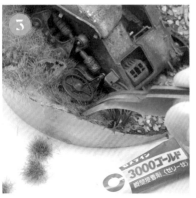

▲岸上用靜電植草機撒上靜電草粉，然後在基座的邊緣用果凍狀的瞬間膠黏上草叢形的靜電草。

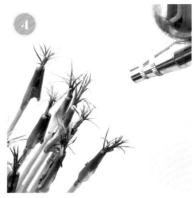

▲水邊最適合長條形的草。紙創發售了多款紙藝植物套組，這裡使用這些套組並用噴筆個別塗裝。越往葉片尖端噴上越明亮的綠色可以提升寫實度，也能突顯立體感。

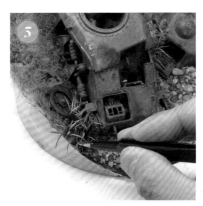

▲細心塗裝後的草一株一株種到岸邊。重點栽植在水邊、岩石及車輛邊緣，看起來更有真實氛圍。

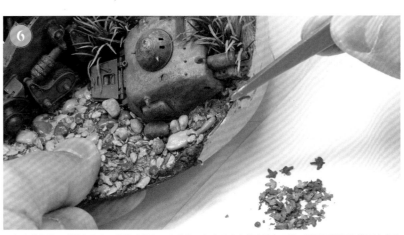

▲在水流停滯，感覺有很多沉積物的地方配置落葉。加上漂流木或垃圾也不錯。這裡同樣要意識到水的流動，盡力重現河底的各種細節。全部配置完畢後再次噴上硝基漆當作保護層，以提高透過環氧樹脂的流動性。

*Spec column*

## 幫助了解植被的姐妹書

分析實地植被特色，重現了栩栩如生的植物！運用各式素材，逼真還原植物的製作技法。本書很適合想知道植物再現素材及製作的你！

**戰車情景植物再現技法指南**
定價：450元
作者：Armour Modelling 編輯部
出版：楓書坊

倒進水前的小訣竅

# 倒進透明環氧樹脂前的事前準備

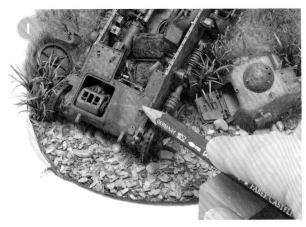

▲在戰車吃水線的部分做上標記,並用塗裝表現河川水位變化而曬乾的部分。首先,在決定水深後用同樣深度的積木等固定住鉛筆,然後在車輛上畫線。

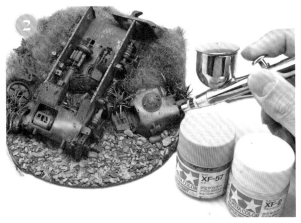

▲調合 TAMIYA 水性漆的皮革色與消光白,再用噴筆塗裝到鉛筆標記的線條上。這個塗料要做成完全消光的效果。

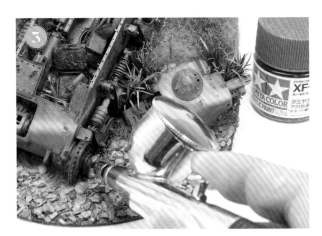

▲接著浸在水中的部分塗裝上濕色。以先前塗上去的乾色為界,戰車下半的水中部分用輕輕噴上一層消光卡其色。塗料不要噴得太厚太滿,噴到仍能看出鐵鏽質感的程度即可。

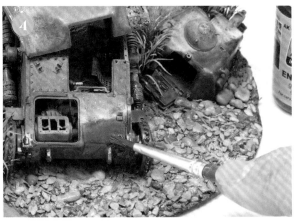

▲用畫筆塗上琺瑯系的舊化塗料,塗出濕色的光澤感。用來表現引擎油光的舊化專用塗料是此步驟最佳的選擇。

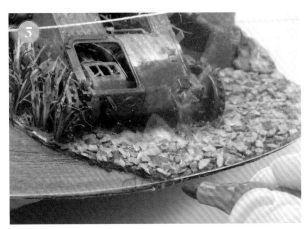

▲製作截面的圍欄。使用透明塑膠板不僅能對準圓形的基座,在倒進透明環氧樹脂時也能從側面確認是否有氣泡。要消除水的截面與基座間的高低差,可以用筆描下基座的輪廓後剪裁塑膠板。

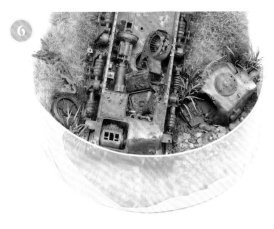

▲基座纏上遮蓋膠帶後再進一步設置透明塑膠板的圍欄,將模型圍得滴水不漏以免樹脂溢出。透明塑膠板內側塗上 Mr. SILICONE BARRIER 矽膠模離型劑,透明環氧樹脂硬化後就能輕易拆下圍欄。

STEP

5

倒進透明環氧樹脂並進行表面處理

# 重現水體並做截面處理

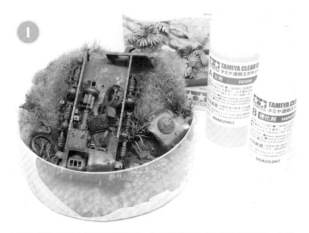

▲使用的是TAMIYA的透明環氧樹脂。為確保透明度沒有經過任何著色。依指示混合主劑與硬化劑，並用吹風機加溫去除氣泡後，再謹慎倒進模型中。

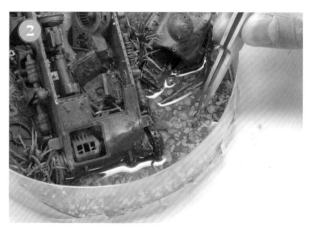

▲不要一口氣倒進樹脂，而是分成大約3層注入。由於想重現游動的魚，因此在第1層透明樹脂半硬化的時間點壓進魚的迷你模型並固定。之後接著倒進第2與第3層樹脂。

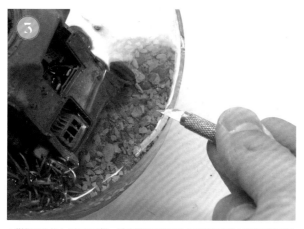

▲樹脂硬化後小心取下圍欄。透明樹脂因表面張力而隆起的地方用筆刀等工具割掉。若這之後要製作波紋，可以用增厚劑等將割口遮起來，而如果要保持水面平靜，則要用研磨膏打磨至光滑。

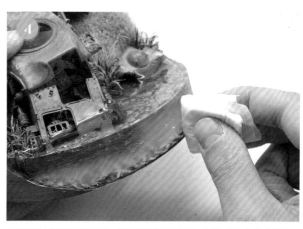

▲為了讓水的截面清晰可見，要用研磨膏拋光打磨。順帶一提，如果遮擋樹脂的圍欄不是使用平滑、有光澤的材質，水的截面就會印下圍欄上的紋理，使截面變得模糊黯淡。為了減輕打磨截面的勞力，圍欄請選用適當的材質。

▲有耐心地用研磨膏打磨截面後，便能回復透明環氧樹脂的透明度。研磨膏與砂紙相同，有粗、細、極細等各種顆粒尺寸，從粗到細依號數打磨，就能磨出透亮優美的光澤。

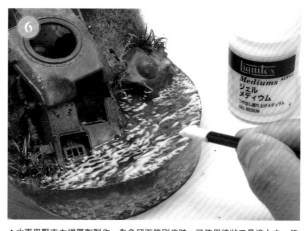

▲水面用壓克力增厚劑製作。為免留下筆刷痕跡，可使用棒狀工具塗上去。使用的增厚劑雖然呈混濁的白色，但乾燥後會變透明。使用KATO的漣漪或大波小波也有很好的效果。

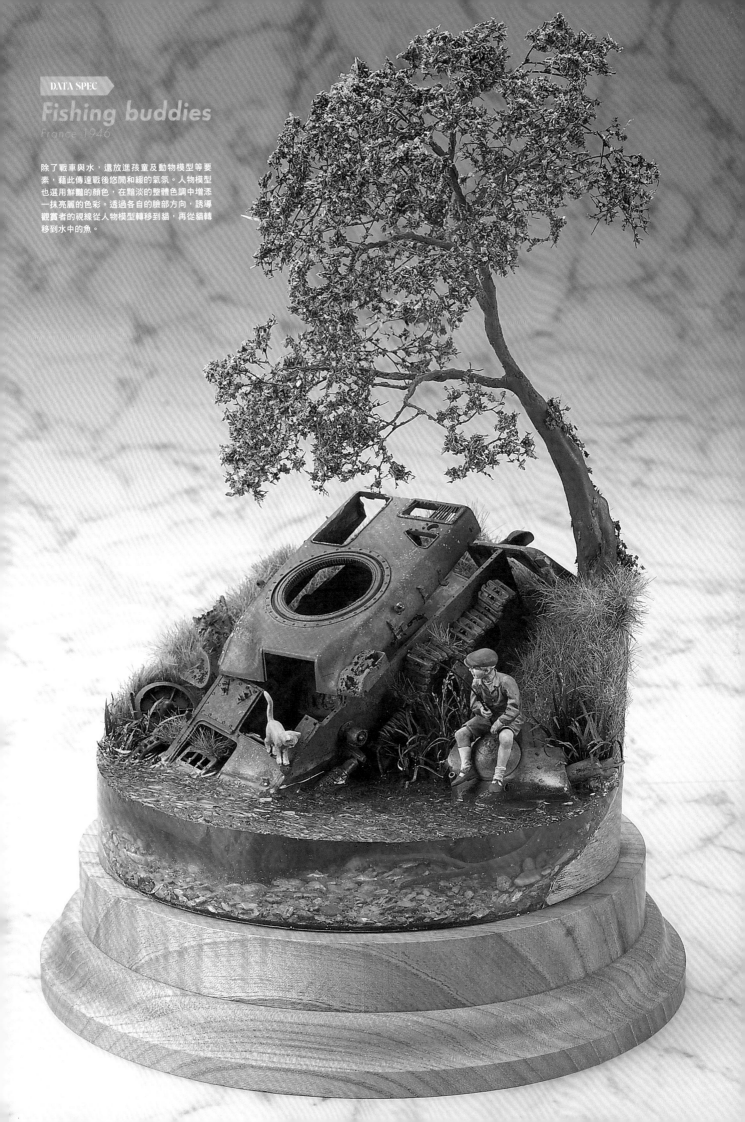

# Fishing buddies
France 1946

除了戰車與水，還放進孩童及動物模型等要素，藉此傳達戰後悠閒和緩的氣氛。人物模型也選用鮮豔的顏色，在黯淡的整體色調中增添一抹亮麗的色彩。透過各自的臉部方向，誘導觀賞者的視線從人物模型轉移到貓，再從貓轉移到水中的魚。

製作／木元和美

# U.S. M8 "GREYHOUND"

製作情景模型時截取重要場面時，尤其是河川這種「自然要素」扮演關鍵角色時，截取方式的好壞會大幅度影響整個作品的印象。木元老師從正面截取河川，並製作出水中也看得一清二楚的場景，彷彿像是用壓克力板圍繞而成的水族箱。水中與河底的魚類等各式各樣的要素也增加了作品的看點。

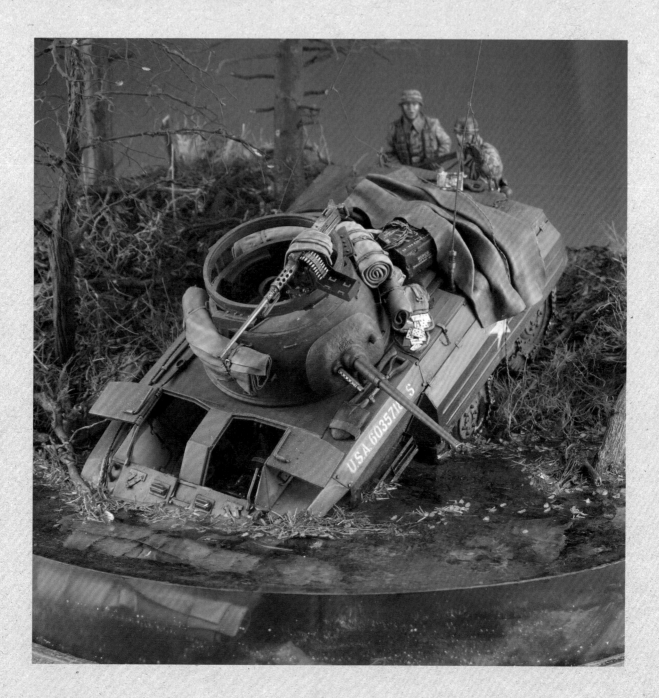

**DATA SPEC**

## U.S. M8
## "GREYHOUND"
Ardennes 1944

在能夠從側面看透水中景色的情景模型中，河底的製作是絕對不能馬虎、必須精心雕琢的環節。河底鋪滿小石頭，然後佈置由透明塑膠棒固定的魚類及沉積的落葉。倒進透明環氧樹脂後，再追加漂浮在水面的落葉。水面蕩漾的表現使用了Vallejo的Water Texture場景造水劑。側面仔細用砂紙打磨，接著使用研磨膏進行拋光，完成能夠一眼看穿水中深處的亮澤表面。

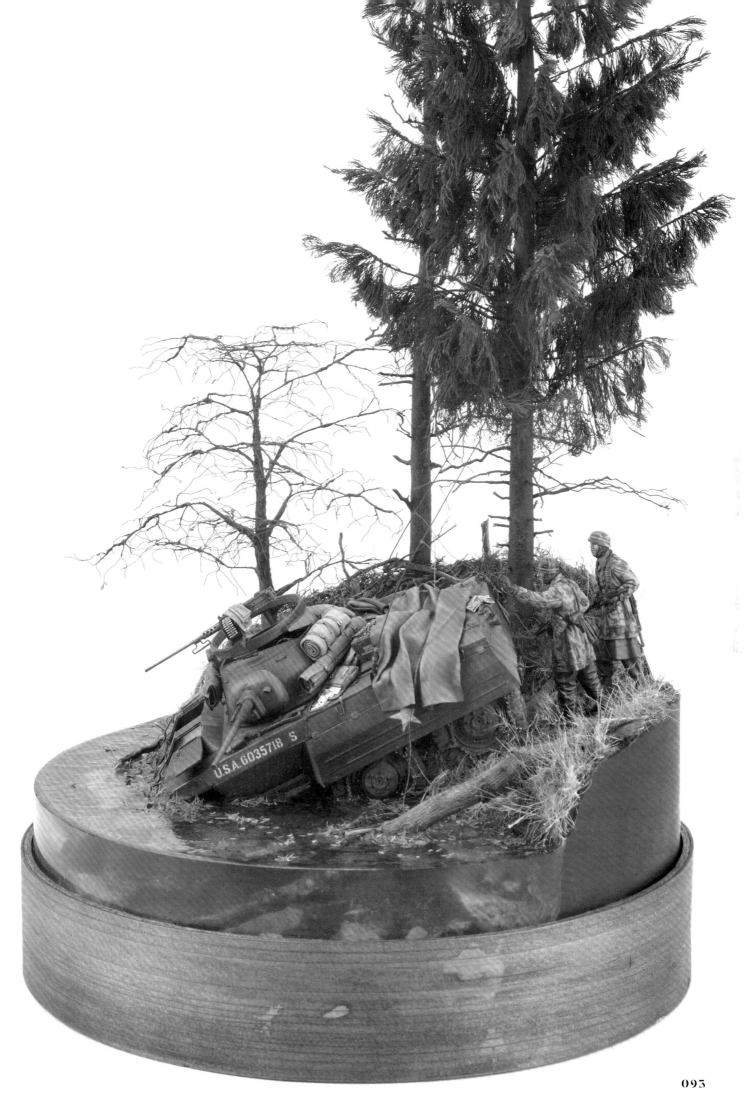

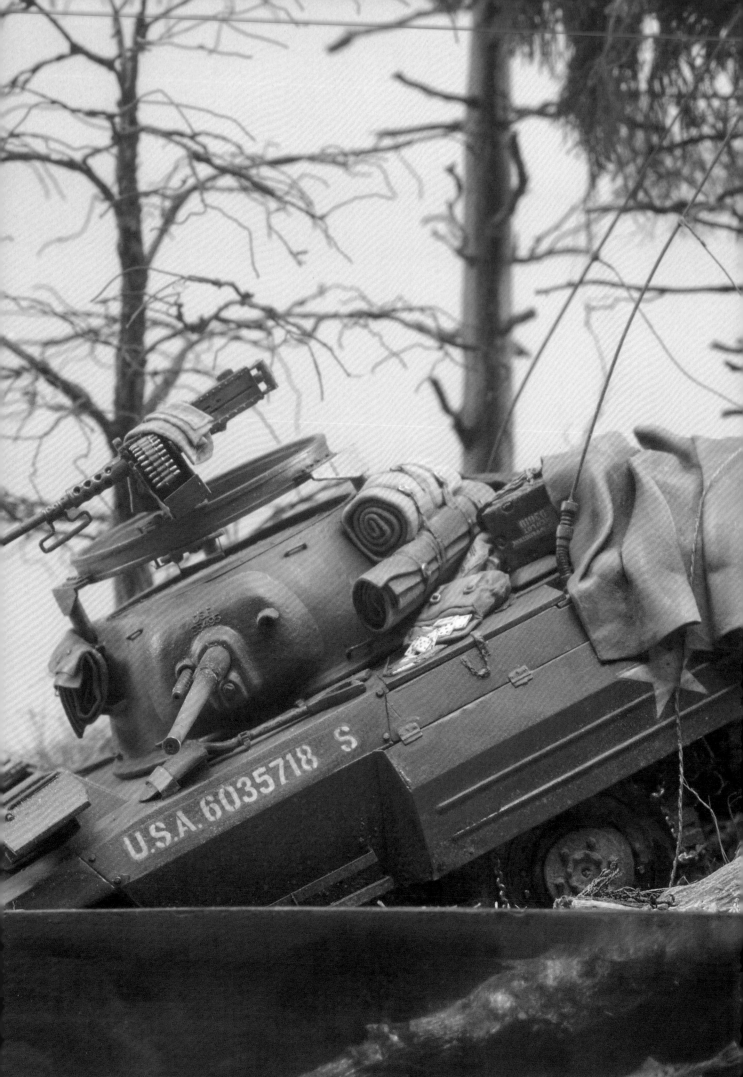

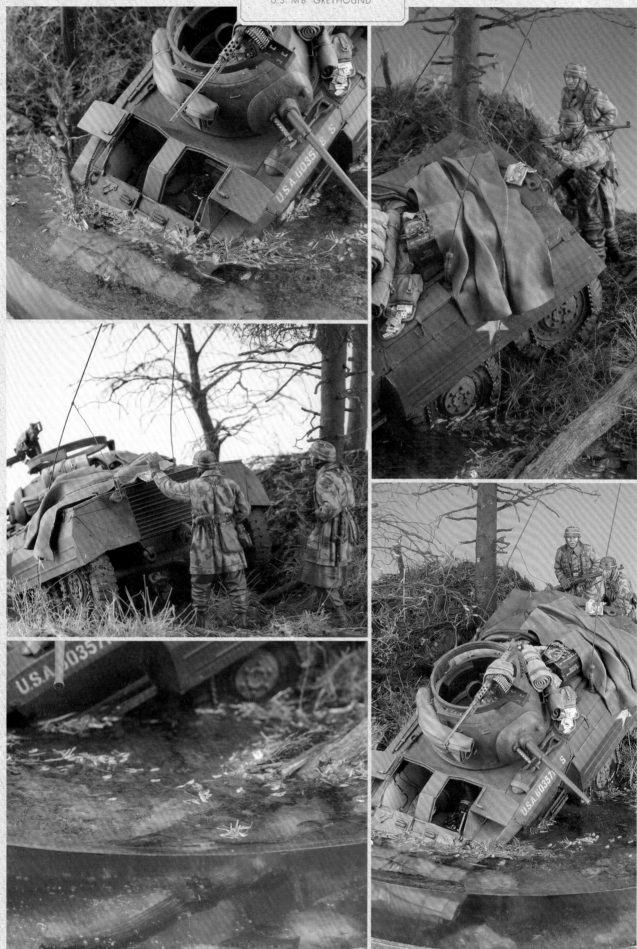

# 戰車情景水再現技法指南

戰車情景 水再現マニュアル
All Rights Reserved.
Copyright © DAINIPPON KAIGA Co., Ltd.
Original Japanese edition published by Dainippon Kaiga Co., Ltd.
Complex Chinese translation rights arranged with Dainippon Kaiga Co., Ltd.
through Timo Associates, Inc., Japan and LEE's Literary Agency, Taiwan.
Complex Chinese edition published in 2024 by Maple House Cultural Publishing

出　　　版／楓書坊文化出版社
地　　　址／新北市板橋區信義路163巷3號10樓
郵 政 劃 撥／19907596 楓書坊文化出版社
網　　　址／www.maplebook.com.tw
電　　　話／02-2957-6096
傳　　　真／02-2957-6435
作　　　者／Armour Modelling編輯部
翻　　　譯／林農凱
責 任 編 輯／林雨欣
校　　　對／邱凱蓉
內 文 排版／謝政龍
港 澳 經 銷／泛華發行代理有限公司
定　　　價／480元
初 版 日 期／2024年1月

國家圖書館出版品預行編目資料

戰車情景水再現技法指南 / Armour Modelling編
輯部作；林農凱翻譯. -- 初版. -- 新北市：楓書坊文
化出版社, 2024.01　面；　公分

ISBN 978-986-377-929-2（平裝）

1. 模型　2. 戰車　3. 工藝美術

999　　　　　　　　　　112020513